hommage de mon premier catalogue

Lyon le 20 février 1894

Leclerc

MATÉRIEL D'IMPRIMERIE

Médaille d'Or à l'Exposition de Saint-Étienne 1891

B. DELAYE

8, Rue Henri IV

LYON

DÉPOSITAIRE RÉGIONAL

Ch. LORILLEUX & Cie	G. PEIGNOT
PARIS	PARIS
Encres et Produits divers	Blancs, Filets et Garnitures

REPRÉSENTANT

Médailles et Attributs DEBERNY & Cie. Caractères et Vignettes

PARIS

Adresse télégraphique : Delaye, Clicheur, Lyon.

TABLE DES MATIÈRES

PREMIÈRE PARTIE

	PAGES
Tarif des ustensiles pour la Typographie.	9 à 15
Modèles des casses	16 à 21
Ustensiles (figures)	22 à 24
Ramettes et châssis.	24 et 25
Outillage.	26
Typomètres et lignomètres.	27
Blanchets, sangles et cordons pour la Typographie.	28
Dépôt Peignot (avec spécimen filets)	29 à 31
Fournitures spéciales pour la Lithographie.	32 et 33
Fonderie Deberny et Cⁱᵉ	34 et 35
Dépôt Ch. Lorilleux et Cⁱᵉ (Tarif)	36 à 40

DEUXIÈME PARTIE

Zincogravure (Notice).	43
Epreuves de Zincogravure	45 à 47
Photogravure (Notice).	49 et 50
Epreuves Photogravure au trait	51 à 68
Simili gravure (Notice).	69 et 70
Epreuves de simili gravure.	71 à 81
Photolithographie.	83
Gravure sur bois	84
Stéréotypie galvanoplastie (Tarif)	85 et 86

Catalogue Général

MATÉRIEL D'IMPRIMERIE

Fournitures typographiques & lithographiques

FONDERIE DE ROULEAUX TYPOGRAPHIQUES

ATELIERS SPÉCIAUX

DE

PHOTOGRAVURE artistique et industrielle

(NOTICE)

Stéréotypie, Galvanoplastie

(TARIF)

ZINCOGRAVURE, Gillotage, etc.

(NOTICE)

Gravure sur bois

CONDITIONS DE VENTE

Toutes les Marchandises ou Clichés sont pris à mes Magasins ou Ateliers.

Sortis, ils voyagent aux risques et périls du Destinataire.

EMBALLAGE ET TRANSPORT

A la charge de l'Acquéreur

Adresse télégraphique : Delaye, Clicheur, Lyon.

TÉLÉPHONE INTERURBAIN

PREMIÈRE PARTIE

USTENSILES & FOURNITURES

POUR

La Typographie et la Lithographie

Modèles de Casses et Outillages divers

PRIX COURANT

Adresse télégraphique : Delaye, Clicheur, Lyon.

TÉLÉPHONE INTERURBAIN

A Messieurs les Imprimeurs

M

J'ai l'honneur de vous remettre un Catalogue contenant :

1º Spécimens et Prix du Matériel d'Imprimerie, Outillage et Fournitures typographiques et lithographiques ;

2º Spécimens et Renseignements pour tout ce qui concerne les *Ateliers spéciaux que j'ai créés à Lyon* pour la fabrication des clichés typographiques ou reproductions photographiques en relief par tous les procédés connus.

Ces derniers Ateliers sont devenus aujoud'hui un des principaux accessoires de l'Imprimerie en permettant d'obtenir, *à des prix modiques, les Illustrations Artistiques et Industrielles ou Catalogues Commerciaux*

Aucun Imprimeur, aujourd'hui, ne doit ignorer ces procédés.

En groupant ces Ateliers avec les Dépôts des plus importantes Maisons de Paris pour la Fonderie des caractères et les Encres d'imprimerie.

Deberny & Cie
Ch. Lorilleux & Cie
G. Peignot

j'ai voulu donner à MM. les Imprimeurs de toute la région du Sud-Est les moyens de se procurer dans une *seule Maison* tout le Matériel, Accessoires et Fournitures, sans passer *par des intermédiaires* qui nécessitent toujours une majoration de prix.

Nous supprimons ainsi la distance existant entre Paris et le midi de la France, en évitant pertes de temps et frais de transport.

Cette décentralisation est devenue certainement indispensable par suite de l'extension de l'imprimerie.

J'ose espérer, M , que toutes ces facilités vous décideront à me confier vos travaux et à m'honorer de votre confiance ; tous mes efforts tendront à la justifier.

Veuillez agréer, M , l'assurance de mes sentiments distingués.

B. DELAYE

AVIS

Un registre pour le placement des Ouvriers Typographes et lithographes est ouvert **gratuitement** dans mes bureaux ; tous les ouvriers sans distinction, y sont inscrits.

MM. les Imprimeurs peuvent donc s'adresser à moi pour les demandes d'Ouvriers ; je me ferai un plaisir d'être leur intermédiaire.

TARIF
DES
USTENSILES
POUR
LA TYPOGRAPHIE

Ais en chêne, format carré, de 0m65 sur 0m44 6f »
— — — raisin, de 0,68 — 0,52 7 »
— — — jésus, de 0,75 — 0,58 8 »
— sapin, — carré, de 0,65 — 0,44 3 50
— — — raisin, de 0,68 — 0,52 4 »
— — — jésus, de 0,75 — 0,58 5 »
— à satiner en hêtre avec languette fer, format carré, de 0m65 sur 0m44. 6 60
— — — — raisin, de 0,68 — 0,58. 7 50
— — — — jésus, de 0,75 — 0,58. 8 50
Bancs de Presse, avec 2 tiroirs et portes, de 1m » sur 0m80. 60 »
— — — 1,25 — 0,80 70 »
— — — 1,50 — 0,80 80 »
Bardeaux de 0m65 sur 0m50 les 4 pièces. 32 »
— 0,85 — 0,60 — 80 »
— 0,90 — 0,80, se tirant des 2 côtés, av. 4 poignées. — 90 »
Biseautiers à cadran, avec coupoirs d'interlignes et d'espaces divisés par
 douzes . 100 »
— 1/4 de cercle, avec coupoir d'interlignes et d'espaces perfec-
 tionné, breveté. 110 »
— système Peignot, avec coupoir d'interlignes et d'espaces
 divisé avec vernier 350 »
Biseaux de 0m30 la botte de douze. » 60
— 0,35 — » 65
— 0,40 — » 75
— 0,45 — » 80
— 0,50 — » 85
— 0,55 — » 90
— 0,60 — 1 »
— 0,65 — 1 10
— 0,75 — 1 25
— 0,80 — 1 50
— 0,85 — 1 75
— 1 » — 2 »
Blanchets. *(Voir pages 28 et 32.)*

TARIF DES USTENSILES

Boîtes à corrections. .		» 50
— — à bateau .		» 60
Brosses à laver les formes, en sanglier, grandes		6 »
— — — — petites		3 »
— — — en crin végétal, grandes		2 50
— — — — moyennes		1 50
— à épreuves. .		3 50
Burettes inversables, petites .		2 »
— — grandes.		3 »
Cales en bois sorbier, long. 0m16, larg. 0m035 la pièce		» 20
— — — 0,16 — 0,025 —		» 15
— en fonte (les 22 pièces pèsent 38 kilog. environ) le kilog.		1 50
Cartons à satiner, format raisin, 0m50 sur 0m65 le cent.		55 »
— — jésus, 0,57 — 0,75 —		65 »
— — colombier, 0,63 sur 0,90. —		85 »
Casiers à garnitures, 84 cassetins, 2m » sur 1m10		60 »
— — 98 — 2, » — 1,20		65 »
— — 112 — 2, » — 1,30		70 »
— à interlignes, 32 — 1 » — 0,70		28 »
— — 64 — 2, » — 0,70		55 »
— — 96 — 2, » — 1, »		75 »
— — 112 — 2, » — 1,30		90 »
Casses ordinaires, la paire de 0m65 sur 0m28		4 75
— — — 0,70 — 0,34		5 »
— — — 0,75 — 0,34		5 25
— — — 0,80 — 0,34		5 50
— — — 0,85 — 0,34		5 75
— — — 0,90 — 0,37		6 25
— — — 1 » — 0,37		7 »
— — — 1,15 — 0,44		8 »
— lyonnaises — 0,65 — 0,28		4 75
— — — 0,70 — 0,34		5 »
— — — 0,75 — 0,34		5 25
— — — 0,80 — 0,34		5 50
— — — 0,85 — 0,34		5 75
— — — 0,90 — 0,37		6 25
— — — 1 » — 0,37		7 »
— — — 1,15 — 0,44		8 »
— simples — 0,50 — 0,37		4 »
— — — 0,50 — 0,44		4 25
— — — 0,60 — 0,37		4 50
— — — 0,65 — 0,44		4 50
— — — 0,70 — 0,52		4 75
— — — 0,75 — 0,52		5 »
— — — 0,80 — 0,52		5 25
— — — 0,85 — 0,52		5 50
— — — 0,90 — 0,57		6 »
— parisiennes — 0,50 — 0,37		4 »
— — — 0,50 — 0,44		4 25
— — — 0,60 — 0,44		4 50
— — — 0,65 — 0,44		4 50
— — — 0,70 — 0,52		4 75
— — — 0,75 — 0,52		5 »
— — — 0,80 — 0,52		5 25
— — — 0,85 — 0,52		5 50
— — — 0,90 — 0,57		6 »
— Deberny — 0,65 — 0,44 (3 œils)		6 »
— modernes — 0,65 — 0,44 (—)		7 »

Casses pour écritures, de 0^m50 sur 0^m44 6 50
— — 0,65 — 0,44. 7 »
— pour affiches, de 1^m » sur 0^m65, profondeur 0^m07. 20 »
— double bas de casse, de 0^m65 sur 0^m44 (2 œils) 6 »
— — 0,50 — 0,44 (—) 5 »
— de la Commission, de 0^m65 sur 0^m44 4 75
— — — 0,85 — 0,50 5 75
— Simon Raçon, de 0,65 sur 0^m44. 4 75
— — 0,85 — 0,50. 5 75
— de Grec, de 0^m65 sur 0^m34. 11 »
— — 0,85 — 0,34 12 »

Casseaux de 54 cassetins, de 0^m45 sur 0^m37. 3 »
— — — 0,50 — 0,37. 3 »
— 51 — 0,45 — 0,37. 3 »
— — — 0,50 — 0,37. 3 »
— bas de casse, de 0^m50 sur 0,37. 3 »
— pour filets systématiques de 0^m50 sur 0^m44. 4 50
— — 0,65 — 0,44 5 »
— — 0,85 — 0,44 6 »
— pour accolades, de 0^m50 sur 0^m44. 4 50
— — 0,65 — 0,44 5 »
— — 0,85 — 0,44 6 »
— pour réglure au pointillé, 0^m65 sur 0^m44. 5 »
— — de factures en cadrats pointillés cuivre de 0^m65 sur 0^m44 . 6 »
— pour vignettes de 40 cassetins de 0^m65 sur 0^m44. 5 »
— pour bordures diverses de 0^m50 sur 0^m37. 3 »
— — Rubans de 0,50 — 0,37. 3 »
— — Cartouches de 0,50 — 0,37 3 »
— pour chiffres de 10 cassetins de 0^m37 sur 0^m16 1 25
— — 12 — 0,37 — 0,16. 1 50
— — 13 — 0,37 — 0,25. 1 75
— — 18 — 0,37 — 0,25. 2 »

Fond toile cirée. — Jusqu'à 0^m65, 1 fr.; au-dessus, 2 fr. en sus.

Chariots pour transporter les formes. 10 »
Châssis de tous formats. ⎫
— — à barre mobile. ⎬ *(Voir page 25.)*
— — à petits côtés, ajustés par deux. ⎪
— — à feuillure. ⎭

Ciseaux pour mise en train. 2 05
Clef de serrage mécanique Marinoni. 2 »
— Hempel's 2 50
Coins en bois assortis. le mille. 6 50
— de serrage (Marinoni) à 1 biseau de 10 centimètres, complet . . . » 60
— — — 12 — . . . » 70
— — — 14 — . . . » 80
— — à 2 biseaux, mod. ordin., de 16 à 26 c/m le centim. » 06
— — — de 27 36 — — » 07
— — — de 37 46 — — » 08
— — — de 47 50 — — » 09
— — — de 51 55 — — » 10
— — — de 56 60 — — » 11
— — — de 61 65 — — » 12
— — — de 66 80 — — » 13
— — à 2 biseaux, pour journaux, de 19 30 — — » 09
— — — de 31 40 — — » 10
— — — de 41 50 — — » 11
— — — de 51 65 — — » 12

TARIF DES USTENSILES

Coins de serrage (Marinoni) à 3 biseaux, spécial pour journaux :
— De 70 c. à 80 cent. le centim. » 15
— Hempel's de 7 cent. de long.. la paire. » 55
— — 10 — — » 80

Composteurs en fer, sur 0m25 de longueur, 1 ligne 3 »
— — — 2 — 3 25
— — — 3 — 3 50
— — — 4 — 3 75
— — — 5 — 4 »
— — — 6 — 4 25
— — — 7 — 4 50
— — — 8 — 4 75
— — — 9 — 5 »
— — — 10 — 5 25
— — — 11 — 5 50
— — — 12 — 5 75
— au-dessus de 0m25. par centimètre . » 10
— nickelés, jusqu'à 0m25. en plus. 1 25
— — au-dessus de 0m25. — 3 »
— en bois, de 0m50 à 0m80 de longueur, de 8 à 12 lignes. 6 »
— — 0,90 de longueur, de 8 à 12 lignes. 6 50
— — 1, » — 7 »
— à corrections » 50

Cordons. *(Voir page 28.)*
Coupoirs d'interlignes et de filets. 20 »
Couteaux à filets. 1 50
— pour mise en train. 1 50
Décognoirs en buis. » 75
— en acier. 2 »
Encres. *(Voir pages 36 à 40. — Ch. Lorilleux et Cie.)*
Ecrous pour pointures. » 75
Etendoirs, suivant modèle. » »
Ficelle . le kilog. 3 50
Galées ordinaires en bois, avec équerre en fer, de 0m10 sur 0m25 . . . 1 50
— — — — 0,14 — 0,25 1 75
— — — — 0,16 — 0,30 2 »
— — — — 0,20 — 0,30 2 25
— — en zinc — 0,10 — 0,25 4 »
— — — — 0,14 — 0,25 4 50
— — — — 0,16 — 0,30 5 »
— — — — 0,20 — 0,30 5 50
— à corrections, en bois — 0,20 — 0,30 4 »
— — en zinc — 0,20 — 0,30 6 »
— violons en bois — 0,14 — 0,45 3 »
— — — — 0,22 — 0,60 4 »
— — en zinc — 0,14 — 0,45 6 »
— — — — 0,22 — 0,60 9 »
— à coulisse — — 0,22 — 0,30 10 »
— — — — 0,25 — 0,40 14 »
— — — — 0,30 — 0,45 18 »
— — — — 0,35 — 0,50 20 »
— — — — 0,45 — 0,55 27 »
— — — — 0,50 — 0,66 30 »
— — — avec fond mobile, de 0,22 — 0,30 15 »
— — — — 0,25 — 0,40 20 »
— — — — 0,30 — 0,45 25 »
— — — — 0,35 — 0,50 30 »

TARIF DES USTENSILES

Galées à coulisse, en zinc, avec fond mobile, de 0,45 — 0,55 35 »
— — — — 0,50 — 0,66 45 »
— en zinc, avec double équerre en fer, de 0,22 — 0,30 8 »
— — — 0,25 — 0,40 10 »
— — — 0,30 — 0,45 14 »
— — — 0,35 — 0,50 16 »
— — — 0,45 — 0,55 18 »
— — — 0,50 — 0,66 22 »
— de 25 douzes de largr, se montant à vis au-dessus de tous les rangs :
 pour rang de 0m50 et 0m60 4 »
 — 0,65 à 0,85 4 50

Garde-Formes le cent 12 »
Gratte-Filets . 1 50
Griffes pour tenir les clichés le cent 4 »
Lampes avec pied à cercle, à l'huile 14 »
— — au pétrole, bec rond. 11 »
— avec pied à crochets, à l'huile 11 »
— — au pétrole, bec rond. 8 »
— — — bec plat 7 »

Lignomètres. *(Voir page 27.)*
Limes . 2 »
Maillets en buis 1 75
Mandrins de tous les formats 2 »
Marmites à fondre les rouleaux, en fer-blanc. 20 »
Marbres en fonte, de 0m18 sur 0m26 11 »
— — 0,30 — 0,40 30 »
— — 0,40 — 0,60 40 »
— — 0,50 — 0,60 50 »
— — 0,60 — 0,80 65 »
— — 0,70 — 0,80 75 »
— — 0,70 — 1m » 85 »
— — 0,80 — 1 » 90 »
— — 0,80 — 1,50 140 »
— — 1m » — 1 » 115 »
— — 1 » — 1,20 135 »
— — 1 » — 1,50 160 »

Assemblage par deux : 10 francs en plus.

Marteaux en acier 2 »
Mentonnières la paire 1 50
Mètres typographiques pliants, en bois 2 »
— — — en ivoire. 6 »
Montures de rouleaux, à coulisse 7 »
— — à tringle, pour épreuves 3 50
Moules à rouleaux, en zinc, pour tous formats 16 »
Pâte à rouleaux. *(Voir pages 36 à 40.)* — Dépôt : *Ch. Lorilleux et Cie.*
Pied-de-biche pour lampe, à cercle 6 »
— — à crochets 3 »
Pieds de marbre, avec 2 tablettes, de 0m70 sur 0m80 40 »
— — 0,80 — 1 » 45 »
— — 0,80 — 2 » 80 »
— — et 1 tiroir, de 0m70 sur 0m80 45 »
— — — 0,80 — 1 » 55 »
— — 2 tiroirs 0,80 — 2 » 90 »

14 TARIF DES USTENSILES

Pieds de marbre, pour ais, casses ou bardeaux, de 0,70 — 0,80 45 »
— — — 0,80 — 1 » 55 »
— — — 0,80 — 2 » 90 »
— — — av. 1 tiroir, de 0m70 sur 1m80 50 »
— — — — 0,80 — 1 » 55 »
— — — 2 tiroirs 0,80 — 2 » 100 »
— porte-formes à coulisses ferrées, de 0m70 sur 0m80 . . . 50 »
— — — 0,80 — 1 » . . . 55 »
— — — 0,80 — 2 » . . . 100 »
— — à X, de 0m70 sur 0m80 55 »
— — — 0,80 — 1 » 60 »
— — — 0,80 — 2 » 100 »
Pinces en acier 1 »
— nickelées 1 50
Poignées pour porter les formes. 2 »
Pointes à embase » 25
Pointures petites la paire » 75
— grandes — 1 »
Ponts pour mettre les bois de hauteur. 35 »
Porte-Galées avec pied-de-biche. 3 »
Potasse d'Amérique (minimum 15 à 20 kilog.). le kilog . 1 20
Potassium concentré en pains. — 2 75
— liquide. — 0 75
Ramettes in-8° et in-4°. ⎫
— de tous les autres formats. . . ⎬ *Voir page 25.*
— à petit côté, ajustées par deux. ⎪
— à feuillure. ⎭
Rangs rayons pour 20 casseaux de 0m37. 20 »
— — 15 — 0,50. 24 »
— — 20 casses de 0,50. 24 »
— — 20 — 0,60. 25 »
— — 16 — 0,65. 28 »
— — 12 — 0,85. 32 »
— — 8 paires de casses de 0,65. 28 »
— — 7 — 0,70. 32 »
— — 7 — 0,75. 35 »
— — 7 — 0,80. 40 »
— — 7 — 0,85. 45 »
— — 6 — 0,90. 48 »
— — 5 — 1, ». 50 »
— — 40 casses de 0,50. deux places. 50 »
— — 32 — 0,65. — 55 »
— — 28 — 0,85. — 60 »
— — 60 — 0,50. trois places. 60 »
— — 48 — 0,65. — 65 »
— — 42 — 0,85. — 80 »
— — journaux, non fermés derrière, ayant une tablette, une galée au-dessus, galée au dos et la place pour 6 casses : chaque place de 0m70 ou 0m75 22 50
— — — 0,80 — 0,85 25 »
Réglettes corps 3 à 12 points, sur 0m65. la botte de douze. » 75
— — 18 — — — » 80
— — 24 — — — 1 »
— — 36 — — — 1 20
— — 48 — — — 1 30
— — 60 — — — 1 60
— — 72 — — — 2 »

Réglettes	corps	84	points, sur 0m65.	la botte de douze.	2 50
—	—	96	—	—	—	2 75
—	—	3 à 12	—	sur 0m80.	—	1 »
—	—	18	—	—	—	1 10
—	—	24	—	—	—	1 25
—	—	36	—	—	—	1 40
—	—	48	—	—	—	1 60
—	—	60	—	—	—	2 »
—	—	72	—	—	—	2 25
—	—	84	—	—	—	3 »
—	—	96	—	—	—	3 50
—	—	3 à 12, sur 1m »	—	—	1 40
—	—	18	—	—	—	1 50
—	—	24	—	—	—	1 60
—	—	36	—	—	—	1 80
—	—	48	—	—	—	2 »
—	—	60	—	—	—	2 20
—	—	72	—	—	—	2 50
—	—	84	—	—	—	3 »
—	—	96	—	—	—	4 »

Sangles *(Voir page 28.)*
Soufflets pour les casses. 3 »
Scies à coulisse, en bois. 25 »
— à main. 3 50
Sébiles en bois fumé, de 0m05 à 0m10 de diamètre. » 25
— — 0,11 à 0,15 — » 50
— — 0,16 à 0,20 — » 90
— — 0,21 à 0,25 — 1 50
— — 0,26 à 0,30 — 2 »
— — 0,31 à 0,35 — 3 »
Supports en métal, sur force de corps. le kilog. 1 50
— en fer, de 12 à 48 points. la pièce. 2 50
Taquoirs petits . » 50
— grands . » 75
Tréteaux à patins, pour rang. la paire. 8 »
— avec dessus et tablettes, une place. 20 »
— — — deux places. 35 »
Typomètres. *(Voir page 27.)*
Visorium en bois, ancien modèle. 1 »
— en fer, à pied-de-biche. 2 »

16 MODÈLES DES CASSES

CASSE LYONNAISE
(Huit Cassetins)

CASSE ORDINAIRE
(Sept Cassetins)

MODÈLES DES CASSES

CASSE SIMPLE (Huit Cassetins)

CASSE MODERNE (Trois Types complets)

CASSE PARISIENNE (Sept Cassetins)

CASSE DEBERNY (Trois Types dont un orné)

18 . MODÈLES DES CASSES

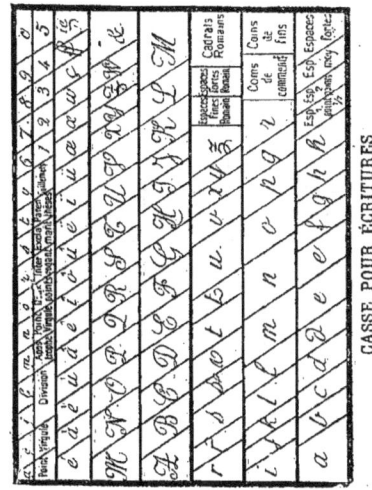

MODELES DES CASSES

CASSEAU POUR RÉGLURE AU POINTILLÉ

11	12	13	14	15	16		11	12	13	14	15	16		11	12	13	14	15	16
1	2	3	4	8	17		1	2	3	4	8	17		1	2	3	4	8	17
5			9				5			9				5			9		
6			7				6			7				6			7		
10 Corps 8							10 Corps 16							10 Corps 24					

CASSEAU DE 54 CASSETINS

A	B	C	D	E	F	G	H
I	J	K	L	M	N	O	P
Q	R	S	T	U	V	X	Y
É	È	Ê	Æ	Œ	W	Ç	Z
.	:	;	,	!	?	Espaces	-
1	2	3	4	5	6	Cadratins	8
9	0					Espaces fins	&

CASSEAUX A CHIFFRES

1	6
2	7
3	8
4	9
5	0

1	6	
2	7	
3	8	
4	9	
5	0	Demi Cadratins
Guillemets		

CASSEAU POUR FILETS ET ACCOLADES

31	32	33	34	35	36	37	38	39	40	41	42	43	44	45	46	47	48	49	50
30	29	28	27	26	25	24	23	22	21	20	19	18	17	16	15	14	13	12	11
6	6½								7	7½		8	8½		9	9½		10	
1	1½				2	2½		3	3½		4	4½		5					
5½				Bec de plat															

CASSEAU DE 51 CASSETINS

A	B	C	D	E	F	G
H	I	J	K	L	M	N
O	P	Q	R	S	T	U
V	X	Y	Z	É	Ê	Ê
Æ	Œ	W	Ç	&	,	.
-	:	;	?	!	2	3
4	5	6	7	8	9	0

MODÈLES DES CASSES

CASSEAU POUR BORDURES DIVERSES

1	2	3	4	5	6	7	8
9	10	11	12	13	14	15	16
17	18	19	20	21	22		
23	24	25	26	27	28		
29	30	31	32	33	34		

CASSEAU POUR BORDURE CARTOUCHE

1	2	3	4	5
6	7	8	9	10
11	12	13	14	15
16	17	18	19	20
21	22	23	24	Filets

CASSEAU A CHIFFRES

1	6	
2	7	
3	8	
4	9	
5	0	
Guillemets	Points Demi Cadrat	Demi Cadratin

CASSEAU A CHIFFRES

1	6	−	+	×	=	/
2	7					
3	8					
4	9					
5	0					
Demi Cadratin	Points Demi Cadrat.	Guillemets				

CASSEAU BAS DE CASSE

ç	é	è	ê	—	.	1	2	3	4	5	6	7	8
&	B	C	D	E	F	G	H	9	0	Æ Œ	1/2 3/4 1/4	Ca- dra- tins	
J	L	M	N	I	O	P	Q	W K	: ;	Cadrats			
Z	Y	U	T	Espaces	A	R	. ,	? !					
X V	CASSEAU BAS DE CASSE												

CASSEAU POUR BORDURE RUBAN

1	2	3	4	5	6	
7	8	9	10	11	12	13
14	15	16	17	18	19	20
21	22	23	24	25	26	
27	28	29	30	31	32	33
34	35	36	Étoiles Corps 10	Étoiles Corps 12	Étoiles Corps 16	Cad. C. 4 sur 6 P.
Cad. C. 4 sur 0 P.	Cadrats Corps 4 sur 2¼ Points	Blancs Corps 12	Blancs Corps 16	Blancs Corps 6	Blancs Corps 9	

MODÈLES DES CASSES

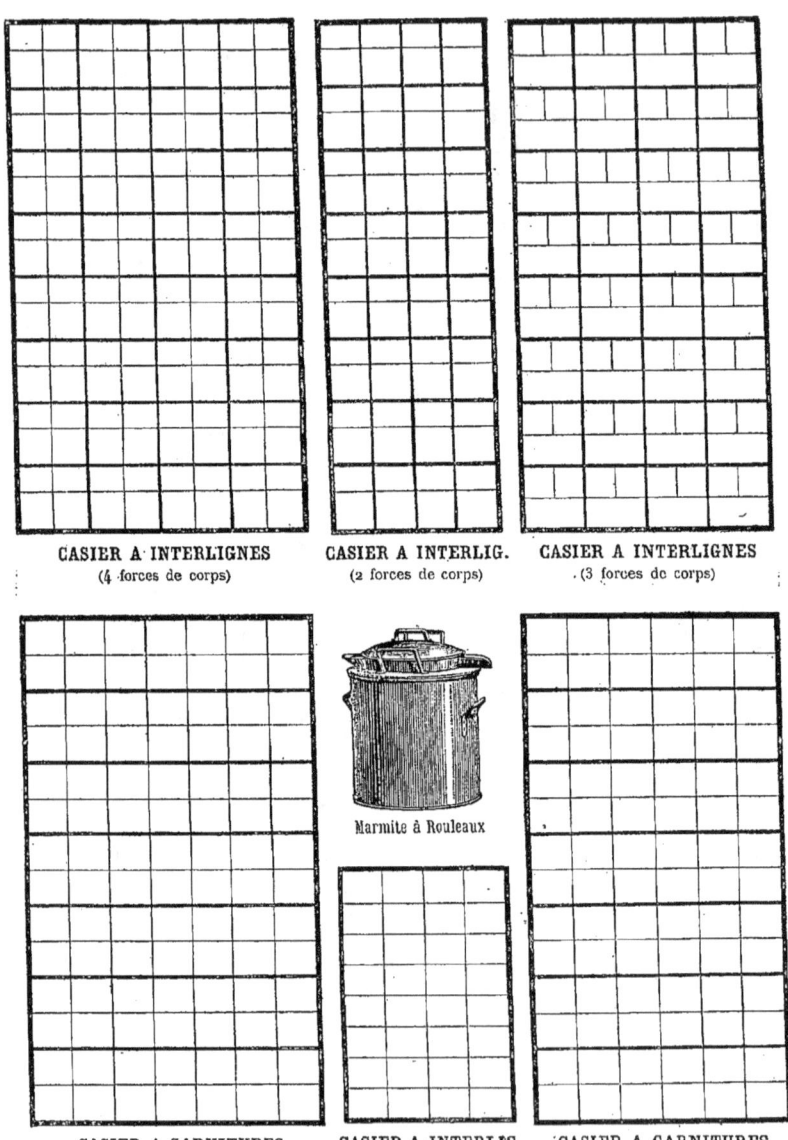

CASIER A INTERLIGNES
(4 forces de corps)

CASIER A INTERLIG.
(2 forces de corps)

CASIER A INTERLIGNES
(3 forces de corps)

Marmite à Rouleaux

CASIER A GARNITURES
(7 forces de corps)

CASIER A INTERLIG.
(1 force de corps)

CASIER A GARNITURES
(6 forces de corps)

USTENSILES

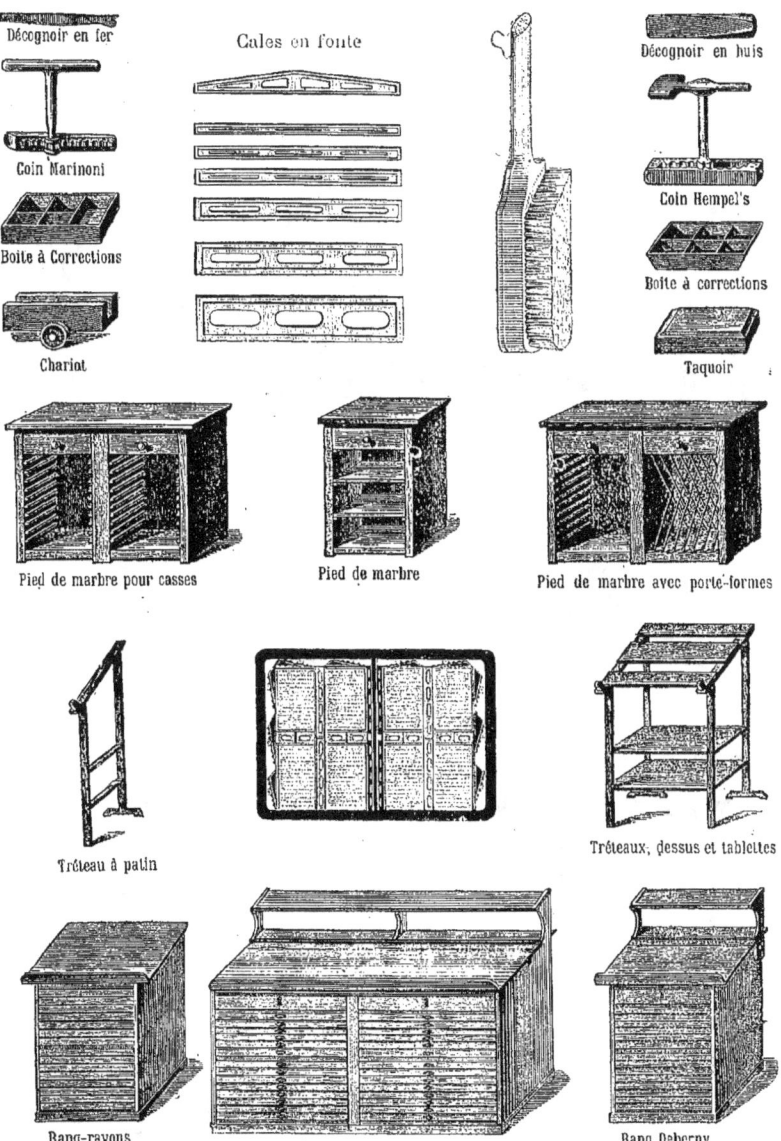

USTENSILES

USTENSILES

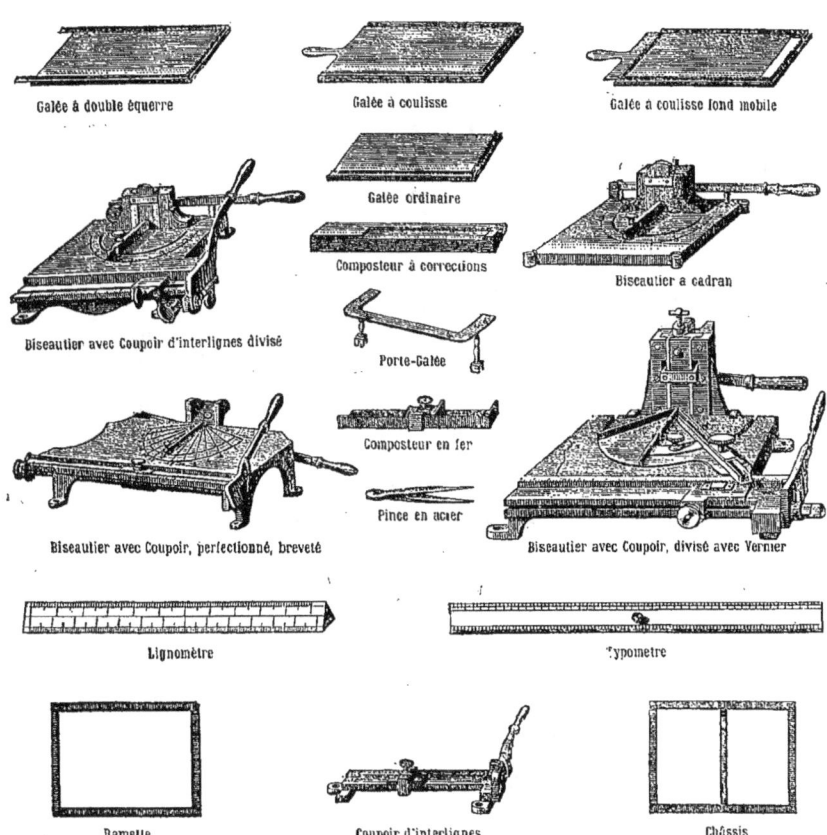

Galée à double équerre — Galée à coulisse — Galée à coulisse fond mobile
Galée ordinaire
Compositeur à corrections
Biseautier avec Coupoir d'interlignes divisé — Biseautier à cadran
Porte-Galée
Compositeur en fer
Pince en acier
Biseautier avec Coupoir, perfectionné, breveté — Biseautier avec Coupoir, divisé avec Vernier
Lignomètre — Typomètre
Ramette — Coupoir d'interlignes — Châssis

RAMETTES Formats ordinaires	DIMENSIONS extérieures	LARGEUR du Fer	POIDS d'une Ramette
Colombier	96 sur 70	35 mill.	13 kilog.
Jésus	80 — 60	35 —	11 —
Raisin	73 — 56	33 —	10 —
Carré	65 — 50	33 —	9 —
Écu	59 — 44	31 —	8 —
Couronne	54 — 42	31 —	7 —
Tellière et demi-Raisin	55 — 38	31 —	6 —
Pot et demi-Carré	48 — 35	29 —	6 —
Demi-Colombier	66 — 47	31 —	8 —
— Jésus	60 — 40	31 —	7 —
In-4° Colombier	49 — 36	29 —	6 —
— Jésus et in-8° Col.	40 — 32	29 —	5 —
— Raisin et Carré	35 — 29	27 —	4 —
In-8° Jésus	32 — 24	27 —	3 —
— Raisin et Carré	29 — 21	27 —	3 —

CHASSIS Formats ordin.	DIMENSIONS extérieures	LARGEUR du Fer	LARGEUR de la barre du milieu	POIDS d'un Châssis
Colombier	98 sur 70	35 mill.	20 mill.	14 kilog.
Jésus	82 — 62	33 —	20 —	12 —
Raisin	73 — 56	33 —	18 —	11 —
Carré	66 — 52	31 —	18 —	9 —
Coquille	64 — 48	31 —	18 —	8 —
Écu	61 — 44	29 —	18 —	8 —
Couronne	54 — 42	29 —	18 —	7 —
Tellière	52 — 38	29 —	18 —	7 —
Cloche	48 — 35	29 —	18 —	6 —
Double-Jésus	115 — 80	40 —	20 —	17 —
— Raisin	103 — 75	35 —	20 —	15 —
— Carré	96 — 66	35 —	20 —	14 —
— Écu	86 — 62	33 —	20 —	13 —
— Tellière	79 — 49	33 —	18 —	11 —
— Pot	70 — 45	33 —	18 —	10 —

FORMATS ET PRIX DES CHASSIS A BARRES FIXES OU MOBILES

DÉSIGNATION des FORMATS	DIMENSIONS EXTÉRIEURES	LARGEUR DU FER	LARGEUR DE LA BARRE du milieu	POIDS APPROXIMATIF du châssis	PRIX DU KILO BARRE FIXE fr.	PRIX DU KILO BARRE FIXE c.	PRIX DU KILO BARRE MOBILE fr.	PRIX DU KILO BARRE MOBILE c.	PRIX DU CHASSIS BARRE FIXE fr.	PRIX DU CHASSIS BARRE FIXE c.	PRIX DU CHASSIS BARRE MOBILE fr.	PRIX DU CHASSIS BARRE MOBILE c.
Colombier...	98×70	35m/m	20m/m	15 kil.	1	90	2	10	28	50	31	50
Jésus.....	82×62	33	20	12	1	30	1	50	15	60	18	»
Raisin.....	73×56	33	18	11	1	30	1	50	15	30	16	50
Carré.....	66×51	31	18	9	1	30	1	50	11	70	13	50
Coquille....	64×48	31	18	8	1	30	1	50	10	40	12	»
Écu.......	61×44	29	18	8	1	40	1	60	11	20	12	80
Couronne...	54×42	29	18	7	1	50	1	70	10	50	11	90
Tellière....	52×38	29	18	7	1	50	1	70	10	50	11	90
Cloche.....	48×35	29	18	6	1	75	2	»	10	50	12	»
Double raisin..	103×73	35	20	15	1	90	2	10	28	50	31	50
— carré..	93×66	35	20	14	1	90	2	10	26	60	29	40
— écu...	86×62	35	20	13	1	50	1	70	19	50	22	10
— tellière.	74×49	31	18	11	1	40	1	60	15	40	17	60

FORMATS ET PRIX DES RAMETTES

FORMATS et FAÇON ordinaires	DIMENSIONS EXTÉRIEURES	LARGEUR du FER	POIDS approximatif d'une RAMETTE	PRIX du KILO	PRIX d'une RAMETTE
Ramette colombier............	96 × 70	35m/m	15 kil.	1.90	28.50
— jésus............	80 × 60	35	12	1.60	19.20
— raisin............	73 × 56	33	11	1.50	16.50
— carré............	65 × 50	33	9	1.40	12.60
— coquille............	64 × 68	31	8	1.40	11.20
— écu............	59 × 44	31	7	1.40	9.80
— couronne............	54 × 42	31	7	1.40	9.80
— tellière............	52 × 38	31	7	1.60	11.20
— pot............	48 × 35	29	6	1.60	9.60
— demi-colombier.......	66 × 47	29	9	1.40	12.60
— — jésus......	60 × 40	31	7	1.60	11.20
— — raisin......	55 × 38	31	7	1.60	11.20
— — carré ou coquille...	48 × 35	29	6	1.60	9.60
— quart colombier........	49 × 36	20	6	1.60	9.60
— — jésus......	40 × 32	29	5	1.60	8. »
— — raisin......	35 × 29	27	4	1.60	6.40
— — carré ou coquille...	34 × 27	27	4	1.60	6.40
— in-8° colombier........	40 × 28	29	5	1 60	8. »
— — jésus......	32 × 24	27	3	2. »	6. »
— — raisin......	29 × 21	27	3	2. »	6. »
— — carré ou coquille...	28 × 20	25	3	2. »	6. »

OUTILLAGE

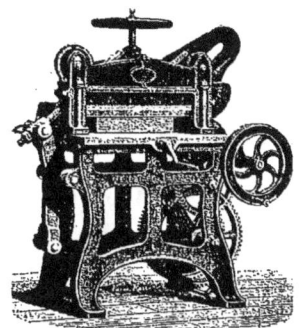

Machine à couper le papier
(Modèle n° 1)

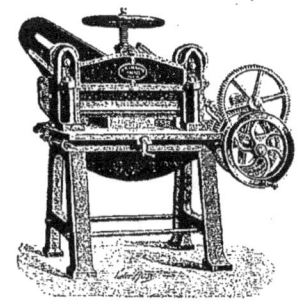

Machine à couper le papier
(Modèle n° 2)

Perforeuse à pédale

Perforeuse à main

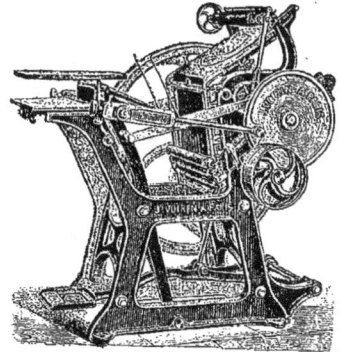

Pédale perfectionnée (J. Voirin)

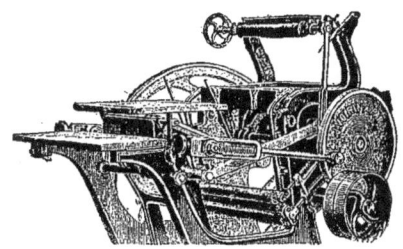

Position du Marbre pour les Corrections

Pour ces Machines, envoi des Tarifs et Conditions sur demande

OUTILLAGE

TYPOMÈTRES ET LIGNOMÈTRES
TYPOMÈTRES

Typomètre en buis de 30 centimètres 4 fr.	Typomètre en buis de 50 centimètres 6 fr. 50
— en zinc de 30 — 6	— en zinc de 50 — 9 »
— en cuivre 30 — 8	— en cuivre 50 — 12 »

LIGNOMÈTRE PLAT A UNE ET DEUX DIVISIONS

Lignomètre à 1 division, 25 centimètres de long. **1 fr. 50** | Lignomètre à 2 divisions, 25 centimètres de long. **2 fr. »**

LIGNOMÈTRE PLAT A QUATRE DIVISIONS

Lignomètre à 4 divisions, 25 centimètres de long .. **3 fr. 25**

LIGNOMÈTRE TRIANGULAIRE A TROIS DIVISIONS

Lignomètre à 3 divisions, 33 centimètres de long .. **2 fr. 75**

LIGNOMÈTRE TRIANGULAIRE A SIX DIVISIONS

Lignomètre à 6 divisions, 33 centimètres de long .. **4 fr. 50**

LIGNOMÈTRE CARRÉ A HUIT DIVISIONS

Lignomètre à 8 divisions, 33 centimètres de long. **6 fr. 50** | Lignomètre à 8 divisions, 65 centimètres de long. **10 fr. »**

LIGNOMÈTRE PLIANT

Lignomètre de 1 division 1 fr. 80	Lignomètre de 3 divisions 3 fr. »
— de 2 — 2 30	— de 4 — 3 50

TARIF DE BLANCHETS, SANGLES ET CORDONS
POUR LA TYPOGRAPHIE

BLANCHETS

FORMATS	DIMENSIONS	MÉRINOS double	MÉRINOS triple	CASIMIR	CUIR LAINE	BLANCHETS pour Rotatives et Réactions	
Carré.............	55 × 65	3 »	3 50	4 25	4 50	80 c/m Épaisseur 3 m/m 1/2 le mètre	16 »
Raisin..............	62 × 72	4 25	4 75	6 50	7 »	80 — — 4 —... —	18 »
Jésus..............	70 × 80	5 »	5 50	7 50	8 »	110 — — 3 —... —	20 »
Colombier..........	80 × 100	7 »	7 50	10 50	11 »	110 — — 3 — 1/2.. —	21 50
Double carré........	70 × 100	6 50	7 »	9 50	9 50	135 — — 3 — 1/2.. —	22 »
— raisin........	75 × 110	7 50	8 »	10 50	10 50	135 — — 4 —... —	24 »
— jésus.........	80 × 120	8 50	9 50	11 50	11 75		
— colombier......	100 × 130	12 »	12 50	15 50	16 »		
Jésus (indispensable Marinoni).	80 × 80	5 50	6 50	8 50	8 75	75 × 110..... le blanchet	15 »
Double raisin (univ^{lle} —)	95 × 110	9 »	10 50	13 50	14 »		
— jésus (— —).	105 × 120	10 »	12 »	16 »	16 50		

SANGLES & CORDONS

COTON	LAINE	FIL	ÉLASTIQUES ramie	SANGLES CHANVRE épaisses	
les 100 mètres.	les 100 mètres.	les 100 mètres.	les 100 mètres.	croisées	damier
4 m/m ... 4 »	8 m/m 9 50	3 m/m.... 4 75	10 m/m.... 25 »	18 m/m 45 »	50 »
5 — ... 4 50	9 — bl. et bleu. 10 75	5 — 5 »	12 — 28 »	20 — 48 »	55 »
8 — ... 5 75	10 — 12 »	9 — 8 »	16 — 35 »	25 — 60 »	65 »
9 — ... 6 »	14 — 15 »	16 — 12 »	20 — 40 »	28 — 62 »	68 »
10 — ... 6 50	16 — 20 »	20 — 25 »	23 — 45 »	30 — 64 »	70 »
14 — ... 10 50	20 — 25 »		25 — 50 »	35 — 65 »	75 »
16 — ... 12 50	35 — 70 »			40 — 70 »	80 »
20 — ... 18 »			Les cordons élastiques tissés en ramie sont bien supérieurs comme durée à la soie, tout en étant d'un prix moins élevé.	les 100 mèt.	
25 — ... 20 »					
30 — ... 25 »					
50 — ... 40 »					

NOTA. — Je prie MM. les Imprimeurs de noter que je ne suis **l'intermédiaire d'aucune Maison de vente de Blanchets,** Cordons ou Brosserie.
Les Tissus, Cordons et Brosses sont fabriqués spécialement pour ma Maison, à l'usage de l'Imprimerie. Toute demande de Blanchets, Cordons ou Brosses peut être expédiée le jour même.

Brosses à laver les formes, Tampico, Soie, Brosses à épreuves
Brosses à clicher de premier choix.

Adresse Télégraphique : DELAYE, CLICHEUR, LYON
TÉLÉPHONE INTERURBAIN

DÉPOT RÉGIONAL G. PEIGNOT, PARIS

TARIF DES BLANCS

INTERLIGNES
en lames ou coupées sur justifications

3 points et 4 au cicéro. le kilo	1 f.05	
2 points 1/2 et 5 au cicéro. —	1 10	
2 points et 6 au cicéro. —	1 10	
1 point 1/2 et 8 au cicéro —	1 30	
1 point —	1 80	
Interlignes systématiques au-dessous de 15 cicéros, 30 c. en plus par kil.		
Interlignes en cuivre (Voir matériel pour journaux).		

ESPACES, CADRATINS, DEMI-CADRATINS

Corps 5. le kilo	3 90	
— 6. —	3 »	
— 7. —	2 75	
— 8. —	2 10	
— 9. —	1 90	
— 10. —	1 70	
— 11. —	1 60	
— 12. —	1 50	
— 14 et au-dessus —	1 60	

CADRATS

Corps 5. le kilo	2 f. »	
— 6. —	1 70	
— 7. —	1 60	
— 8. —	1 50	
— 9. —	1 45	
— 10. —	1 40	
— 11. —	1 35	
— 12. —	1 35	
— 14 et au-dessus —	1 50	

GROS POINTS, MOINS, GUILLEMETS

Corps 5. le kilo	8 »	
— 6. —	5 25	
— 7. —	3 75	
— 8. —	3 20	
— 9. —	2 75	
— 10. —	2 50	
— 11. —	2 40	
— 12. —	2 30	
— 14. —	2 60	

DIVERS

Lingots . le kilo	1 f.10
Garnitures corps 12. —	1 10
Accolades 3 points assorties. —	10 »
— — sortes isolées jusqu'à 5 cicéros. —	12 »
— — sortes isolées au-dessus de 5 cicéros. . . —	10 »
6 points assorties —	6 »
— — sortes isolées jusqu'à 5 cicéros. —	8 »
— — sortes isolées au-dessus de 5 cicéros. . . —	6 »
Cadrats cintrés en Matière, grande collection —	25 »
— — petite collection. —	10 »
Par pièces isolées, voir notre tarif spécial.	

Signes algébriques en magasin sur tous les corps.

FILETS EN MATIÈRE ORDINAIRE

	3 et 6 points	2 points	1 point
En lames : maigres, demi-gras, gouttières, cadres (1).	1 f.10	1 f.70	2 f. »
Les filets ci-dessus, coupés sur grandes longueurs	1 50	2 »	» »
— coupés sur longueurs systématiques, de 1 à 50 douzes.	3 50	4 »	» »
En lames : pointillés, tremblés, azurés (1).	1 70	2 »	» »
Les filets ci-dessus, coupés sur grandes longueurs	2 10	2 40	» »
— coupés sur longueurs systématiques, de 1 à 50 douzes.	4 »	4 50	» »
Filets de fantaisie, à crémaillère, droits ou inclinés, en lames	3 »	4 50	» »

NOTA. — Les filets de 1 point ne se font qu'en lames de 45 centimètres.
(1) Filets marqués d'un * au Spécimen. — Les autres filets seront cotés : 3 points et au-dessus, 1 fr. 20 ; 2 points, 2 fr. — Pointillés et tremblés : 3 points, 2 fr.; 2 points, 2 fr. 50.

FILETS DE CUIVRE EN LAMES

	3 et 6 points	2 points	1 point
Maigres, demi-gras, gouttières, cadres le kilo	6 f. »	6 f.50	7 f. »
Pointillés et tremblés —	6 50	7 »	8 »

MATÉRIEL POUR JOURNAUX
Filets en cuivre

Filets de 3 points et au-dessus pour séparation de colonnes. le kilo	6 f.50	
— de 3 points et au-dessus pour séparation d'articles et d'annonces —	8 »	
— couyards, pour séparation d'articles et d'annonces —	10 »	
— anglais de 3 à 15 douzes . la pièce	0 50	

Augmentation de 5 cent. par douze au-dessus de 15 douzes.

Interlignes en cuivre

1 point, coupées sur justification au-dessus de 10 douzes. le kilo	8 »	
2 points, — — — — . —	7 »	
3 points, — — — — . —	6 »	
6 points, — — — — . —	6 »	

DÉPOT G. PEIGNOT

FILETS EN MAGASIN A LYON
Toujours prêts à livrer

2 Points	6 points	3 points	12 points
Quart-Gras	*Noir*	*Pointillé*	*Azurés*
*1	125	*118	72
Double-Maigre	*Cadres*	*Tremblés*	75
303	21	*2 b	
Noir	11	387	*Fantaisie Azuré*
133	(1) 390	318	77
3 Points	23	333	
Double-Maigre	260	*Molleté*	76
*7	*15	1393	
Quart-Gras	*30	*Diagonale*	323
*3	*17	127	
*242	*20	127 b	*Fantaisie triple*
Demi-Gras	*Triple*	**6 points**	120
*5 b	270	*Molleté*	
*4	176	435	**18 points**
	35	*Azurés*	*Azurés*
Noir	**9 points**	38	?25
134	*Triple*	39	
Cadres	158	*Fantaisie triple*	91
*6	*Noir*	212	
*102	136	**9 points**	*Fantaisie Azuré*
Triple	**12 points**	*Azurés*	86
*7 b	*Cadres*	279	
4 points	183	215	**24 points**
Cadres	181	61	*Azurés*
256	185	*Fantaisie Azuré*	275
196	*Triple*	59	
6 points	508	281	91 b
Double-Maigre	*Noir*	*Fantaisie triple*	
32 b	137	231	273
*33		**12 points**	
112		*Azurés*	
Demi-Gras		71	
40			
42			

Les **Filets maigres** sur 2, 3, 6, 9, 12 et 18 points, quoique non portés sur le spécimen, existent toujours en magasin. — Les lames de filets matière ont 1 mètre de longueur, une lame de filet 3 points pèse 250 gr. Il existe au dépôt un filet maigre 3 points, dont l'œil est *à vif*.
(1) Le filet n° 390 est un œil de 4 points fondu sur 6. — Le maigre est *à vif*.

FILETS FANTAISIE
(Fonderie TURLOT)

3 points	6 points	9 points	9 points
Filets droits	*Tremblés*	*Tremblés*	*Filets Ondulés*
	723	731	851
771	730	732	**12 points**
755	*Filets droits*		*Filets Ondulés*
Filets obliques	772	*Filets Ondulés*	864
781	756	359	869
796	*Filet Ondulé*	853	866
	841		

CASSE INDISPENSABLE PEIGNOT

Pour la composition, en réglure de cuivre, des Factures Tableaux, etc.

Cette petite casse (65 sur 45), contient :

1° Un assortiment de 5 kᵒˢ de Filets-Cadrats pointillés corps 6 et la place nécessaire pour recevoir une police plus importante, avec des longueurs jusqu'à 15 cicéros, au gré de l'acheteur.

2° Des filets systématiques de cadres 3 pᵗˢ, double-maigres 3 points, demi-gras 3 points, maigres 3 points et

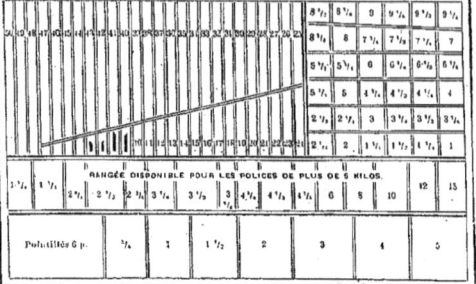

pointillés 1 point, coupés sur les longueurs suivantes :

De 1 à 10 cicéros, de 3 en 3 points ; et de 11 à 50 cicéros, de 12 en 12 points.

Les filets de cadres, double-maigres et mi-gras ont chacun des pièces biseautées pour faire les encadrements. En un mot, la casse contient un **assortiment complet** de filets en cuivre.

Je puis donc affirmer que tout imprimeur, en possession de ce matériel, sera en mesure de livrer à sa clientèle des travaux d'une composition soignée et exécutée avec des filets d'un emploi très facile.

La Casse indispensable toute garnie est vendue **165** francs
Avec Blancs spéciaux, corps 9 et 12, **200** francs.

TARIF DES FILETS EN CUIVRE SYSTÉMATIQUES

Les polices de filets systématiques en cuivre que nous fournissons contiennent toujours le plus grand nombre possible de pièces assorties, conformément aux besoins des imprimeurs qui s'occupent de travaux de ville.

1° Type des Polices de 1 Kilo (de 1 à 30 douzes)

Longueurs		1 point	2 points	3 points	6 points
	1, 1¼, 1½, 1¾, 2, 2¼, 2½, 2¾, 3, 3¼, 3½, 3¾, 4, 4¼, 4½, 4¾, 5 douzes	36 pᵐ	18 pᵐ	12 pᵐ	»
	6, 8, 10, 15, 25, 30 douzes	9	5	3	»
	7, 9, 12, 20 douzes	6	2	2	»

2° Type des Polices de 2 Kilos (de 1 à 30 douzes)

Longueurs		1 point	2 points	3 points	6 points
	1, 1¼, 1½, 1¾, 2, 2¼, 2½, 2¾, 3, 3¼, 3½, 3¾, 4, 4¼, 4½, 4¾, 5 douzes	75	36	25	12 pᵐ
	6, 8, 10, 15, 25 douzes	15	8	5	3
	7, 9, 12, 20, 30 douzes	15	7	5	2

3° Type des Polices de 3 Kilos (de 1 à 50 douzes)

Longueurs		1 point	2 points	3 points	6 points
	1, 1¼, 1½, 1¾, 2, 2¼, 2½, 2¾, 3, 3¼, 3½, 3¾, 4, 4¼, 4½, 4¾, 5 douzes	75	38	25	12
	6, 8, 10, 15, 25, 35, 45 douzes	18	9	6	3
	7, 9, 12, 20, 30, 40, 50 douzes	15	7	5	2

4° Type des Polices de 4 kilos (de 1 à 50 douzes)

Longueurs		1 point	2 points	3 points	6 points
	1, 1¼, 1½, 1¾, 2, 2¼, 2½, 2¾, 3, 3¼, 3½, 3¾, 4, 4¼, 4½, 4¾, 5 douzes	108	54	36	18
	6, 8, 10, 15, 25, 35, 45 douzes	21	10	7	4
	7, 9, 12, 20, 30, 40, 50 douzes	21	10	7	3

5° Type des Polices de 5 Kilos (de 1 à 50 douzes)

Longueurs		1 point	2 points	3 points	6 points
	De 1 à 10 douzes, de 3 points en 3 points	27	14	9	5
	De 11 à 30 douzes, de 12 points en 12 points	12	6	4	2
	De 31 à 50 douzes, de 12 points en 12 points	6	3	2	1

TABLEAU DONNANT LE NOMBRE APPROXIMATIF DE PIÈCES CONTENUES DANS UNE POLICE DU TYPE CI-DESSUS

POIDS	Épaisseur 1 point	Épaisseur 1 point 1/2	Épaisseur 2 points	Épaisseur 3 points	Épaisseur 6 points	POIDS	Épaisseur 1 point	Épaisseur 1 point 1/2	Épaisseur 2 points	Épaisseur 3 points	Épaisseur 6 points
	pièces	pièces	pièces	pièces	pièces		pièces	pièces	pièces	pièces	pièces
1 kilo	690	460	345	230	»	6 kilos	1629	1086	814	543	271
2 kilos	1425	950	712	475	237	7 id.	1905	1270	952	635	317
3 id.	1475	990	737	495	247	8 id.	2175	1450	1087	725	362
4 id.	2130	1420	1065	710	355	9 id.	2445	1630	1222	815	407
5 id.	1359	906	679	453	226	10 id.	2718	1812	1359	906	453
Prix du kilo pour filets systématiques ordinaires	10 f. »	10 f. »	8 f. 50	8 f. »	8 f. »	Prix du kilo pour filets systématiques pointillés et tremblés	11 f. »	11 f. »	9 f. »	8 f. 50	8 f. 50

Les bouts biseautés sont compris dans le poids et facturés en plus à raison de 3 cent. pièce pour les 2 et 3 points, et 5 cent. pour les 6 points.

Pour les polices de 1, 2 et 3 kilos, nous mettons 8 pièces à droite et 8 pièces à gauche, sur 5 douzes de longueur.
Id. 4, 5 et 6 kilos, id. 16 id. 16 id. sur 4 et 5 douzes de longueur
Id. 7, 8 et 10 kilos, id. 20 id. 20 id. sur 4 et 5 id.

RÉASSORTIMENTS

Lorsqu'on nous fait une demande de Filets en réassortiment, nous ne faisons pas payer de supplément pour le nombre de Filets assortis correspondant au poids du réassortiment ; le supplément de coupe ne se paie que pour les Filets dépassant le nombre de filets systématiques assortis, d'un poids égal à celui du réassortiment. **Pas de supplément pour les réassortiments de longueurs au-dessus de 10 douzes.**

EXEMPLE : Une police de 1 kilo Filets 1 point donne 690 pièces, on nous demande 3,000 Filets 1 point sur 1 douze pesant 1 kilo ; nous déduisons d'abord 690 de 3,000, nous ne faisons payer de supplément que pour la différence, 2,310, et nous facturons comme suit :

Filets de 1 point et 1 point 1/2, de 1 à 10 douzes, le kilo, 10 fr. » et 1 fr. 75 par 100 pièces.
Filets de 2 points, id. » id. 8 » 50 et 2 fr. » id.
Filets de 3, 4 et 6 points, . . . id. » id. 8 » et 2 fr. 25 id.

FOURNITURES SPÉCIALES
POUR LA LITHOGRAPHIE

BLANCHETS, MOLLETONS, MOLESKINES, VELOURS

FORMATS	DIMENSIONS	PRIX DU BLANCHET		DÉSIGNATION	DIMENSIONS	PRIX du mètre	OBSERVATIONS
		Fort	Extra-fort				
Demi-coquille..	40 × 55	4 50	4 75		0m80	2 »	
Demi-raisin...	42 × 60	5 »	5 25	Molleton mouilleur.	0m90	2 50	
Demi-jésus...	50 × 65	6 25	6 75		1m40	3 »	
Coquille....	55 × 65	7 »	7 50				
Raisin.....	60 × 72	9 »	9 50	Velours mouilleur..	0m35	4 50	
Jésus......	70 × 80	11 50	12 25				
Colombier...	80 × 100	16 »	16 75		0m92	8 »	
Grand-aigle..	90 × 110	18 75	20 25	Moleskine.....	1m27	9 »	
Grand-monde.	110 × 130	26 75	31 »		1m40	11 »	

DIVERS

DÉSIGNATION	PRIX		DÉSIGNATION	PRIX	
Acide nitrique........ le litre	1	»	Râteaux de cormier...... le mèt.	4	»
Couteaux à couleurs (spatules), la pce	1	50	Pierres à aiguiser.......	»	»
Cuirs pour râteaux..... la douz.	4	»	Sandaraque pulvérisée.... le kilo	12	»
Eponges fines........ le kilo	20	»	— — en paq.	1	»
— surfines de Venise.. —	30	»	Essence de térébenthine.... le litre	1	50
Pierre ponce en morc., extra. —	»	90	Huile de lin......... —	»	»
— — en briquettes.. pièce	»	70	Huile spéciale à graisser... le kilo	»	»
Gomme arabique *(au cours)*.			*En outre des marchandises portées sur mon Catalogue, je me charge de tous achats ou renseignements pouvant intéresser ma Clientèle.*		
Résine pulvér. impalpable... le kilo	2	»			
Sable de Fontainebleau.... —	»	10			
Sangle pr presse lithograph., le mèt.	1	75			
Talc de Venise....... le kilo	»	45			

Fournitures pour la Lithographie

ROULEAUX MÉCANIQUES & A MAIN

DIMENSIONS en longueur	ROULEAUX A MAIN				ROULEAUX MÉCANIQUES	PRIX du CENTIMÈTRE en longueur	
	NOIR		COULEUR				
	fr.	cent.	fr.	cent.		fr.	cent.
38 centimètres.	11	40	13	30	**Pour le Noir**		
35 —	10	50	12	25	Circonférence de 10 à 15 c/m ..	»	15
32 —	9	60	11	20	— 16 à 20 —	»	20
30 —	9	»	10	50	— 24 à 30 —	»	25
27 —	8	10	9	45			
24 —	7	20	8	40	**Pour la Couleur**		
22 —	6	60	7	70	*Les rouleaux pour la couleur sont comptés 1 fr. de plus par rouleau.*		

Le bois du rouleau neuf se facture à part et est compté 2 fr. 50, quelle que soit la longueur.

Les garnitures à neuf de vieux rouleaux sont décomptées au tarif ci-dessus, moins les bois.

Les cuirs à rouleaux sont livrés, prêts à être montés; au tarif ci-dessus, moins 1 fr. pour le montage.

NOTA. — Un registre pour le placement des Typographes et Lithographes est ouvert **gratuitement** dans mes bureaux; tous, sans distinction, y sont inscrits.

MM. les Imprimeurs peuvent donc s'adresser à moi pour les demandes d'Ouvriers; je me ferai un plaisir d'être leur intermédiaire.

Adresse Télégraphique : Delaye, Clicheur, Lyon

TÉLÉPHONE INTERURBAIN

FONDERIE · EN · CARACTÈRES

Grand Prix à l'Exposition Universelle de 1889

DEBERNY & C.IE

58, Rue d'Hauteville, 58

· A · PARIS ·

Seul Dépôt à LYON : B. DELAYE, 8, rue Henri IV

Représentant Régional

CARACTÈRES DE LABEUR

et de Fantaisie

Choix unique de Caractères d'Écriture

CLICHÉS EN TOUS GENRES

Armes, Médailles, Attributs, Initiales Entrelacées, Animaux.

Envoi franco du Spécimen sur demande

POIDS APPROXIMATIFS DES POLICES MINIMUMS (Nous ne livrons pas de Polices plus faibles)
Pour les Polices comprenant plusieurs œils, multiplier ce poids par le nombre des œils
A partir du Corps 60 ces poids indiquent une police de 5 a et 3 A pour les Caractères et une police de 3 A pour les Lettres

FORCES DE CORPS	CAR. ORDINAIRES ET ANCIENS		CARACTÈRES VARIÉS			ÉCRITURES Américaine Expédiées Ec. Comp. Tall.-Douc. Françaises	LETTRES VARIÉES		
	Romain	Italique	Étroits	Moyens	Larges		Étroit.	Moyen.	Larges
Corps 5	2k 50	1k 50	1k 50	1k 50	1k 50	»k »	0k 50	0k 50	0k 75
— 6	3 »	2 »	1 50	1 50	2 »	» »	1 »	1 »	1 »
— 7	5 »	2 50	2 »	2 »	2 50	» »	1 »	1 »	1 »
— 8, 9	10 »	2 »	3 »	3 »	4 »	» »	1 »	1 »	1 50
— 10, 11, 12	10 »	4 »	4 »	5 »	6 »	2 »	1 »	1 50	2 »
— 14, 16, 18	12 »	5 »	6 »	8 »	10 »	3 »	2 »	2 50	3 »
— 20, 22, 24	15 »	8 »	7 »	9 »	12 »	5 »	2 50	3 »	4 »
— 28, 30, 32	15 »	10 »	10 »	12 »	15 »	8 »	3 »	4 »	6 »
— 36, 40, 44	20 »	12 »	12 »	15 »	20 »	10 »	4 »	6 »	8 »
— 48, 52	25 »	15 »	15 »	20 »	25 »	10 »	6 »	8 »	10 »
— 60, 66	15 »	15 »	10 »	12 »	15 »	» »	6 »	8 »	10 »
— 72, 78	18 »	20 »	12 »	15 »	25 »	» »	8 »	10 »	15 »
— 84, 96, 100	25 »	35 »	20 »	25 »	40 »	22 »	10 »	15 »	25 »
— 108, 120	40 »	46 »	25 »	35 »	50 »	» »	12 »	20 »	30 »
— 132, 144	» »	» »	30 »	40 »	60 »	» »	15 »	25 »	35 »

POIDS DU CARACTÈRE NÉCESSAIRE POUR COMPOSER UNE FEUILLE (Recto et Verso).

Cloche ou Pot 50 kilog.
Tellière 60 —
Couronne 70 —
Écu 80 —
Carré ou Coquille 100 —
Raisin 120 —

Jésus 150 kilog.
Colombier 200 —
Affiches à 6 centimes, recto seul . 35 —
Affiches à 12 centimes, — 60 —
Affiches à 18 centimes, — 100 —
Affiches à 24 centimes, — 175 —

Petit Journal, hebdomadaire . . . 200 kilog.
— bi-hebdomadaire . . 300 —
— quotidien 500 —

Grand Journal hebdomadaire . . 300 kilog.
— bi-hebdomadaire . 400 —
— quotidien 800 —

Pour composer une Page pleine in-8° Carré, il faut 8 kilog. de Caractères, quel qu'en soit le corps
— in-4° — 12 — —
— une Circulaire in-8° — 6 — —
— — in-4° — 10 — —
— une Lettre de Décès, Police ordinaire de 10 k°¹ + 2 k°¹ de gr. capit + 1 k°¹ de pet. cap.

Un Décimètre carré de Caractère pèse environ 2 kilog.
Pour faire un Décimètre carré de composition, il faut environ 3 kilog. de Caractère.
12 Points sur un mètre de long, Caractères ou Filets, pèsent environ 1 kilog.
Un Filet en cuivre ou une Interligne en métal, de 3 points sur 12 points de long, pèsent 1 gramme

POLICE DE BLANCS ASSORTIS DE 1 KILOG.

Espaces Fines 50 grammes
— Avant-Fines . . . 75 —
— Moyennes 125 —
— Fortes 350 —

Demi-Cadratins 50 grammes
Cadratins 50 —
Cadrats 300 —
BLANCS. — Il faut un cinquième du poids des Caractère

TYPES D'UNE POLICE D'INTERLIGNES DE 3 POINTS DE 100 KILOG.

de 4 à 25 Douzes de long, de 12 points en 12 points 200 de chaque
sur 4½, 5½, 6½, 7½, 8½, 30, 35, 40, 45 et 50 Douzes de long 150 —

TYPES DE POLICES DE GARNITURES
Police de 100 kilog.

Longueurs en Douzes	4	5	6	7	8	10	15	20	25	30	35	40	45	50
Épaisseur 6 points	30	28	26	24	22	20	18	16	15	14	13	12	11	10
— 1 Douze	23	22	21	20	19	18	17	15	14	13	12	11	10	9
— 2 Douzes	20	19	18	17	16	15	14	14	13	12	11	10	9	8
— 3 Douzes	16	16	15	16	14	12	12	11	10	9	8	7	7	6
— 4 Douzes	15	15	15	14	14	13	12	11	9	8	7	6		
— 6 Douzes	10	10	10	10	10	10	10	10	9	8	7	6		
— 8 Douzes	5	5	5	5	5	5	5	5	5	5	5	5		

Ch. LORILLEUX & Cie

Encres & Produits Typographiques & Lithographiques

DÉPOT RÉGIONAL DE LYON

B. DELAYE, Directeur

PATES A ROULEAUX		PAPIERS PELURE & CHINE
IRRÉDUCTIBLES		A REPORT
Pour toutes Presses		*Papiers Autographiques*

Le dépôt d'Encre à journal est suffisamment approvisionné pour nous permettre d'expédier le jour même toutes les commandes, quelle que soit leur importance.

N. B. — La Succursale délivre des **Notes de Livraison** et les factures sont expédiées par la Maison Ch. LORILLEUX & Cie, de Paris, qui en opère le recouvrement.

FONDERIE DE ROULEAUX

A L'ABONNEMENT

PATE SPÉCIALE POUR ROTATIVES

Résistant aux plus grandes Vitesses

Adresse télégraphique : Delaye, Clicheur, Lyon

TÉLÉPHONE INTERURBAIN

Ch. LORILLEUX & C IE

DÉPOT RÉGIONAL DE LYON
B. DELAYE, 8, Rue Henri IV

PRIX COURANT

ENCRES TYPOGRAPHIQUES ET NOIRS LITHOGRAPHIQUES

ENCRES TYPOGRAPHIQUES

			fr.	c.
Nos 1. Extra-supérieure		le kilog.	20	»
— 2. Supérieure		—	15	»
— 3. Extra-fine		—	12	»
— 4. Vignette surfine		—	10	»
— 5. — fine		—	8	»
— 6. — ordinaire		—	6	»
— 7. Labeurs de luxe		—	5	»
— 8. Labeurs		—	4	»
— 9. — ordinaires A		—	3	»
— 10. — ordinaires B		—	2	50
— 11. Affiches et Journaux A		—	2	»
— 12. — — B		—	1	50

NOTA. — Indiquer sur les commandes la température moyenne de l'atelier, et si l'encre est destinée aux machines mues à bras, à la vapeur ou aux presses manuelles.

NOIRS LITHOGRAPHIQUES

			fr.	c.
Noir dessin,	Nos 1	le kilog.	20	»
—	— 2	—	17	»
—	— 3	—	14	»
Noir gravure,	Nos 1	—	15	»
—	— 2	—	12	»
Noir écriture,	Nos 1	—	12	»
—	— 2	—	9	»
—	— 3	—	7	»
Noir machine,	Nos 1	—	10	»
—	— 2	—	8	»
—	— 3	—	6	»
—	— 4	—	5	»
Encre à report ordinaire		—	20	»

NOIRS POUR TAILLE-DOUCE

			fr.	c.
Noir,	Nos 1 sec	le kilog.	6	»
—	— 2 sec	—	5	»
—	— 1 broyé	—	7	»
—	— 2 broyé	—	6	»
Huile grasse		—	2	50
— forte		—	3	50
— crue		—	cours.	

ENCRES SPÉCIALES POUR CHÈQUES
TRAITES, VALEURS A SIGNATURES
Le kilog : **15 fr.**

Ces encres s'altèrent ou disparaissent, si on veut effacer les indications faites sur l'impression avec l'encre ordinaire.

ENCRES POUR MODÈLES D'ÉCRITURE

NOIRS DE FUMÉE

			fr.	c.
Nos 0	Noir non calciné	le kilog.	1	50
00	— non calciné	—	2	»
0	— calciné	—	2	»
00	— calciné	—	2	50
000	— calciné	—	6	»
0000	— double calcination	—	10	»

Les frais d'emballage sont comptés à part.

	fr.	c.
Emballage en sacs de toile, contenant de 15 à 20 kil.	2	»
Emballage en sacs de papier contenant 1 kilo.	»	20

VERNIS LITHOGRAPHIQUES

			fr.	c.
Mordants pour or en feuilles		le kilog.	4	»
— terre d'ombre		—	6	
— spécial pour papiers glacés		—	6	
Vernis extra-fort		—	4	»
— fort		—	3	50
— moyen		—	3	»
— faible		—	2	50
— extra-faible		—	2	»
— siccatif		—	3	»
— mordant jaune		—	6	»
— — blanc		—	6	»
— — rouge		—	6	»
Huile de lin cuite, siccative et incolore		—	3	»

VERNIS TYPOGRAPHIQUES

			fr.	c.
Vernis pour or en feuilles		le kilog.	4	»
— extra-fort		—	4	»
— fort		—	3	50
— moyen		—	3	»
— faible		—	2	50
— siccatif		—	3	»

VERNIS POUR RELIEURS

			fr.	c.
Vernis brillant, N° 1, siccatif ordinaire		le kilog.	6	»
Vernis brillant, N° 2, extra siccatif		—	6	»
Vernis, à vernir les filets à froid		—	6	»

ENCRES DE COULEURS ET COULEURS SÈCHES

Le degré de solidité est indiqué ici : S 1, très solide ; — S 2, solide ; — S 3, assez solide ; — S 4, pâlissant lentement ; — S 5, pâlissant ; — S 6, pâlissant vite.
V, signifie vernissable ; — N V, non vernissable.

Les prix indiqués dans les tableaux qui suivent sont les prix du kilog. La dernière colonne indique les qualités des couleurs relativement à la solidité et au vernissage. Les couleurs à base d'aniline et les laques ne peuvent, après l'impression typographique, supporter le trempage nécessité par le tirage en taille-douce.

ROUGES

	Sec	Litho	Typo	Solidité et Vernissage
	fr. c.	fr. c.	fr. c.	
Carmin, Nos 1.....	90 »	90 »	90 »	S 3 — V
— — 2.....	80 »	80 »	80 »	S 3 — V
— — 3.....	70 »	70 »	70 »	S 3 — V
— — 4.....	60 »	60 »	60 »	S 3 — V
Laque anglaise, Nos 1..	90 »	90 »	90 »	S 3 — V
— — 2..	70 »	70 »	70 »	S 3 — V
— — 3..	60 »	60 »	60 »	S 3 — V
— — 4..	50 »	50 »	50 »	S 3 — V
Cramoisi, — 1..	30 »	25 »	25 »	S 2 — V
— — 2..	25 »	20 »	20 »	S 2 — V
— — 3..	20 »	15 »	15 »	S 2 — V
Laque carminée, — 1..	20 »	20 »	20 »	S 3 — V
— — 2..	20 »	20 »	20 »	S 3 — V
— rose, — 1..	15 »	15 »	15 »	S 4 — V
— — 2..	15 »	15 »	15 »	S 4 — V
Rouge solide, — 1..	30 »	30 »	30 »	S 3 — V
— — 2..	25 »	25 »	25 »	S 3 — V
— — 3..	20 »	20 »	20 »	S 3 — V
— — 4..	15 »	15 »	15 »	S 3 — V
— — 5..	15 »	15 »	15 »	S 3 — V
Rouge solférino	15 »	20 »	20 »	S 6—NV
— transparent.....	20 »	18 »	18 »	S 3 — V
Rose de Paris........	20 »	25 »	25 »	S 6—NV
Laque grenat, Nos 0..	22 »	18 »	18 »	S 3 — V
— — 1..	18 »	15 »	15 »	S 3 — V
— brune, — 1..	15 »	15 »	15 »	S 3 — V
— pourpre —	12 »	15 »	15 »	S 3 — V
Rouge végétal........	20 »	20 »	20 »	S 3 — V
Rose végétal.........	20 »	20 »	20 »	S 3 — V
Laque de garance, Nos 0..	120 »	110 »	110 »	S 2 — V
— — 1..	50 »	50 »	50 »	S 2 — V
— — 2..	50 »	50 »	50 »	S 2 — V
— — 3..	80 »	80 »	80 »	S 2 — V
— — 4..	90 »	90 »	90 »	S 2 — V
— — 5..	120 »	110 »	110 »	S 2 — V
— — 6..	40 »	40 »	40 »	S 2 — V
— — 7..	40 »	40 »	40 »	S 2 — V
— — 8..	40 »	40 »	40 »	S 2 — V
— — 9..	40 »	40 »	40 »	S 2 — V
— — 10..	40 »	40 »	40 »	S 2 — V
Nacarat.............	15 »	20 »	20 »	S 3 — V
Ponceau............	15 »	20 »	20 »	S 3 — V
Rouge d'Alger, Nos 1..	10 »	12 »	12 »	S 3 — V
— — 2..	12 »	12 »	12 »	S 3 — V
— vermillonné, — 1..	5 »	8 »	8 »	S 3 — V
— — 2..	8 »	8 »	8 »	S 3 — V
— pourpre —	12 »	13 »	13 »	S 3 — V
Laque RR..........	15 »	18 »	18 »	S 3 — V
— du Levant, N° 1..	25 »	20 »	20 »	S 4—NV
— géranium	35 »	35 »	35 »	S 4—NV
Rouge de Perse, Nos 0..	35 »	35 »	35 »	S 4—NV
— — 1..	32 »	32 »	32 »	S 4—NV
— — 2..	30 »	30 »	30 »	S 5—NV
— — 3..	25 »	25 »	25 »	S 5—NV
Purpurine, Nos 1..	15 »	20 »	20 »	S 5—NV
— — 2..	12 »	18 »	18 »	S 5—NV
— — 3..	10 »	15 »	15 »	S 6—NV
Ecarlate, — 1..	25 »	25 »	25 »	S 4—NV
— — 2..	22 »	22 »	22 »	S 3—NV
— — 3..	20 »	20 »	20 »	S 3—NV

ROUGES (suite)

	Sec	Litho	Typo	Solidité et Vernissage
	fr. c.	fr. c.	fr. c.	
Rouge asiatique	20 »	20 »	20 »	S 3—NV
— Français........	8 »	10 »	10 »	S 4—NV
— Lincoln, Nos 00..	25 »	20 »	20 »	S 4—NV
— — 0..	15 »	15 »	15 »	S 4—NV
— — 1..	10 »	10 »	10 »	S 3—NV
— — 2..	7 »	7 »	7 »	S 3—NV
— — 3..	6 »	6 »	6 »	S 3—NV
— — 4..	5 »	5 »	5 »	S 3—NV
Rouge Américain, 00..	8 »	12 »	(1)	S 4—NV
— — 0..	7 50	10 »		S 4—NV
— — 1..	7 »	8 »		S 4—NV
— — 2..	6 »	6 »		S 3—NV
— — 3..	4 50	5 »		S 3—NV
— — 4..	3 50	4 »		S 3—NV
Vermillon, — 1..	Cours	Cours	Cours	S 2 — V
— — 2..	»	»	»	S 2 — V
— — 3..	»	»	»	S 2 — V
— carminé	30 »	30 »	30 »	S 2 — V
— (imitation), Nos 1..	10 »	12 »	12 »	S 3 — V
— — 2..	8 »	10 »	10 »	S 3 — V

VIOLETS

	Sec	Litho	Typo	Solidité et Vernissage
Magenta, Nos 1..	18 a	20 »	20 »	S 6—NV
— — 2..	12 »	15 »	15 »	S 6—NV
Violet Hoffmann......	18 »	20 »	20 »	S 6—NV
Laque violette........	20 »	20 »	20 »	S 4 — V
Violéine	25 »	25 »	25 »	S 3 — V
Violet végétal, Nos 1..	22 »	25 »	25 »	S 5—NV
— — 2..	18 »	22 »	22 »	S 5—NV
— — 3..	18 »	22 »	22 »	S 5—NV
— solide, —00..	30 »	30 »	30 »	S 3 — V

JAUNES

	Sec	Litho	Typo	Solidité et Vernissage
Jaune, Nos 1, 2, 3, 4..	5 »	7 50	7 50	S 2 — V
— — 5..	7 »	10 »	10 »	S 2 — V
— léger foncé......	4 »	6 »	6 »	S 2 — V
— — clair.......	4 »	6 »	6 »	S 2 — V
— de zinc........	5 »	7 »	7 »	S 2 — V
— de Naples, 1, 2, 3.	8 »	12 »	12 »	S 2 — V
— brillant rosé.....	8 »	12 »	12 »	S 2 — V
— foncé	8 »	12 »	12 »	S 2 — V
— transparent foncé..	20 »	20 »	18 »	S 4 — V
— clair...	25 »	20 »	20 »	S 4 — V
— de cadmium	55 »	50 »	50 »	S 2 — V
— orange, Nos 1, 2, 3..	4 »	6 »	6 »	S 2 — V
— de Mars, Nos 1, 2..	5 »	3 »	8 »	S 1 — V
— Washington, — 1, 2..	5 »	8 »	8 »	S 2 — V
Mine orange, — 1, 2..	2 50	5 »	5 »	S 2 — V
Laque jaune, Nos 00..	15 »	15 »	15 »	S 4 — V
— — 0..	18 »	15 »	15 »	S 4 — V
— — 1..	20 »	18 »	18 »	S 4 — V
— — 2, 3, 4..	20 »	20 »	20 »	S 4 — V

(1) Les rouges américains ne se font pas en encres typographiques.

BLEUS

	Sec	Litho	Typo	Solidité et Vernissage
	fr. c.	fr. c.	fr. c.	
Bleu acier, Nos 1..	15 »	18 »	18 »	S 2 — V
— — — 2..	15 »	18 »	18 »	S 2 — V
— Flore, — 1..	10 »	13 »	13 »	S 2 — V
— — — 2..	10 »	13 »	13 »	S 2 — V
— minéral, — 1..	7 »	10 »	10 »	S 2 — V
— — — 2..	5 »	7 »	7 »	S 2 — V
— de Prusse	7 »	10 »	10 »	S 2 — V
— Orient, Nos 1..	8 »	10 »	10 »	S 1 — V
— — — 2..	7 »	10 »	10 »	S 1 — V
— oriental	10 »	12 »	12 »	S 1 — V
— printemps	10 »	12 »	12 »	S 2—NV
— de Brême	10 »	12 »	12 »	S 4 — V
— cobalt	90 »	100 »	100 »	S 1 — V
— turquoise	18 »	25 »	25 »	S 4 — V
— lumière	18 »	20 »	20 »	S 5 — V
— opale	15 »	20 »	20 »	S 5 — V
— marine	20 »	18 »	18 »	S 2 — V
— hirondelle	» »	15 »	15 »	S 3 — V
Laque bleue, Nos 1..	18 »	20 »	20 »	S 5 — V
— — — 2..	20 »	20 »	20 »	S 5 — V
— — — 3..	18 »	20 »	20 »	S 5 — V

VERTS

Vert, Nos 1, 2..	7 »	9 »	9 »	S 2 — V
— — 3, 4, 5..	5 50	8 »	8 »	S 2 — V
— solide, Nos 1..	30 »	30 »	30 »	S 1 — V
— — — 2..	20 »	20 »	20 »	S 1 — V
— printemps	9 »	12 »	12 »	S 2 — V
— américain, 1, 2, 3..	» »	12 »	12 »	S 2 — V
Emeraldine, Nos 1..	25 »	25 »	25 »	S 5 — V
— — — 2..	20 »	20 »	20 »	S 4 — V
— — — 3..	15 »	18 »	18 »	S 4 — V
Viridine claire	15 »	15 »	15 »	S 5 — V
— foncée	15 »	15 »	15 »	S 5 — V

NOIR

Laque noire	20 »	20 »	20 »	S 4 — V

TERRES ET COULEURS DE FER

Rouge de fer	3 »	6 »	6 »	S 1 — V
— de Mars	5 »	8 »	8 »	S 1 — V
— minéral	3 »	6 »	6 »	S 1 — V
Sienne calcinée	3 »	6 »	6 »	S 1 — V
— naturelle	3 »	6 »	6 »	S 1 — V
Italie calcinée	3 »	6 »	6 »	S 1 — V
— naturelle	3 »	6 »	6 »	S 1 — V
Jaune de Florence	3 »	6 »	6 »	S 1 — V
Rouge de Venise	3 »	6 »	6 »	S 1 — V
Ombre naturelle	3 »	6 »	6 »	S 1 — V
— calcinée	3 »	6 »	6 »	S 1 — V
Terre de Cassel	3 »	6 »	6 »	S 1 — V
Brun minéral Nos 1, 2..	3 »	6 »	6 »	S 1 — V
— Van Dyck, — 1, 2, 3..	3 »	6 »	6 »	S 1 — V

ENCRES DE COULEURS
POUR AFFICHES

Rouge vif	5 »	6 »	6 »	S5—NV
— Nos 1..	4 »	6 »	6 »	S 3 — V
— — 2..	4 »	5 »	5 »	S 3 — V
Vert clair	4 »	6 »	6 »	S 2 — V
— foncé	5 »	5 »	6 »	S 2 — V
Bleu clair	4 »	6 »	6 »	S 2 — V
— foncé	4 »	6 »	6 »	S 2 — V
Jaune clair	3 50	4 »	4 »	S 2 — V
— foncé	3 50	4 »	4 »	S 2 — V
— souci	3 50	4 »	5 »	S 2 — V
Violet	5 »	8 »	8 »	S5—NV
Brun	4 »	8 »	8 »	S 1 — V

BLANCS

	Sec	Litho	Typo	Solidité et Vernissage
	fr. c.	fr. c.	fr. c.	
Blanc d'argent, Nos 1..	4 »	5 »	5 »	S 1 — V
— — — 2..	3 »	4 »	4 »	S 1 — V
— de neige	2 50	4 »	4 »	S 1 — V
— transparent	2 »	3 50	3 50	S 1 — V
Laque blanche	10 »	10 »	10 »	S 1 — V

COULEURS CHROMOTYPOGRAPHIQUES

			Solidité et Vernissage
		fr. c.	
Rouge orangé	le kilog.	15 »	S 3 — V
— violacé	—	20 »	S 2 — V
Laque rouge	—	25 »	S4—NV
Écarlate	—	20 »	S4—NV
Bleu foncé	—	15 »	S 2 — V
— ciel	—	15 »	S 2 — V
Jaune foncé	—	7 »	S 2 — V
— clair	—	7 »	S 2 — V
Chair	—	12 »	S 2 — V
Rose	—	12 »	S5—NV
Violet	—	30 »	S3—NV
Vert jaunâtre	—	8 »	S 2 — V
— bleuâtre	—	12 »	S 2 — V
Bistre	—	8 »	S 1 — V
Sépia	—	8 »	S 1 — V
Sanguine	—	10 »	S 1 — V
Teinte neutre	—	15 »	S 3 — V

COULEURS A POUDRER

		fr. c.	
Solférino	le kilog.	8 »	S6—NV
Magenta	—	10 »	S6—NV
Vermillon No 1	—	15 »	S 2 — V
— — 2	—	10 »	S 2 — V
Rouge, Nos 1	—	40 »	S 3 — V
— — 2	—	30 »	S 3 — V
— — 3	—	20 »	S 3 — V
Carmin factice	—	15 »	S1—NV
Noir à poudrer	—	10 »	S 1 — V
Bleu à poudrer	—	5 »	S 1 — V

ENCRES NOIRES POUR RELIEURS

fr. c.

Encre extra - brillante, forte, moyenne, douce et faible........ le kilog. 12 »
Encre extra - brillante, spéciale pour impression des couvertures sur papier................... — 12 »

ENCRES COMMUNICATIVES

				fr. c.
Noir	copiant	bleu	le kilog.	20 »
Bleu	—	bleu	—	20 »
Noir	—	violet	—	20 »
Violet	—	violet	—	20 »
Noir	—	vert	—	20 »
Vert	—	vert	—	20 »
Rouge	—	rouge	—	20 »
Noir	—	rouge	—	20 »

PATES A ROULEAUX ET ROULEAUX

PATES A ROULEAUX

MACHINES ROTATIVES

Pâte blonde :

		fr. c.
Extra-forte pour toucheurs...	le kilog.	3 75
Extra-forte pour preneurs....	—	3 75
Forte, pour toucheurs........	—	3 40
Forte, pour distributeurs.....	—	3 40
Extra-faible, pour refonte....	—	2 75

MACHINES A LABEURS
TRAVAUX ADMINISTRATIFS AVEC FILETS

Pâte blonde { *Pour ateliers secs, humides, très humides.* }

		fr. c.
Forte.......................	le kilog.	2 75
Moyenne et faible...........	—	2 40
Extra-faible, pour refonte.....	—	2 »

MACHINES A LABEURS
TRAVAUX ORDINAIRES ET VIGNETTES

Pâte jaune { *Pour ateliers secs, humides, très humides.* }

		fr. c.
Forte.......................	le kilog.	2 75
Moyenne et faible...........	—	2 40
Extra-faible, pour refonte....	—	2 »

ABONNEMENTS A L'ANNÉE PAR MACHINE
SUIVANT LE FORMAT

Prix à traiter de gré à gré.

ROULEAUX MONTÉS POUR GRAVEURS

	fr. c.
Neuf de 0,06 centimètres.....................	3 »
Neuf de 0,12 — 	4 »
Idem. Avec la monture courbée........	6 »

ROULEAUX SANS MONTURE

	fr. c.
Neuf de 0,06 centimètres.....................	1 »
Neuf de 0,12 — 	2 »
Echangé de 0,06...........................	0 50
Echangé de 0,12...........................	1 »

Fonte de rouleaux machines Minerve, etc.

ROULEAUX EN CAOUTCHOUC
POUR MACHINES A GRANDE VITESSE

PRODUITS DIVERS

PATE POUR CHROMOGRAPHE

2 fr. 50 le kilog.

BRONZES A POUDRER

Bronzes or, toutes nuances, N^{os} 1, 2, 3, 4, 5, le kilog. au cours.
Bronzes argent, N^{os} 2, 3, 4, 5, le kilog. au cours.

PAPIERS SPÉCIAUX

		fr. c.
Papier de Chine................	le paquet.	30 »
— préparé pour transports.		
épluché, double encollage.....	—	40 »
Papier pelure pour report de chromo coquille...............	la rame.	35 »
— — raisin.............	—	40 »
Papier autographique coquille..	—	40 »
— — raisin	—	45 »

ENCRE POUR CHROMOGRAPHE

6 fr. le litre.

PRODUITS DIVERS

		fr. c.
Encre lithographique............	le kilog.	48 »
— — 	le bâton	1 50
— autographique	le kilog.	64 »
— liquide....................	le litre.	16 »
Crayons lithographiques et à gravure N^{os} 1, 2, 3................	la grosse	6 »
Encre à report de musique.......	le kilog.	20 »
— — cuivre..........	—	30 »
— de conservation.............	—	18 »
Vernis pour étiquettes, N^{os} 1.....	le litre.	2 50
— — 2.....	—	2 »
— copal.....................	le kilog.	6 »

CONDITIONS DE VENTE

Ces prix sont ceux des marchandises prises à Paris ou à Lyon, et payables à Paris à trois mois, par traites, ou au comptant avec 2 0/0 d'escompte.

Les emballages en fût de bois ne sont pas comptés. Les emballages en bidons et en boîtes en fer et en fer-blanc sont comptés au prix coûtant.

Adresse télégraphique : **Delaye, Clicheur, Lyon.**

TÉLÉPHONE INTERURBAIN

DEUXIÈME PARTIE

ATELIERS SPÉCIAUX

NOTICES EXPLICATIVES

Avec épreuves et spécimens divers pour obtenir des clichés typographiques
par tous les procédés connus.

PHOTOGRAVURE

Artistique et Industrielle
Zincogravure (Gillotage), Similigravure.

GRAVURE SUR BOIS

Stéréotypie, Galvanoplastie.

1893

Adresse télégraphique : Delaye, Clicheur, Lyon.

TÉLÉPHONE INTERURBAIN

RENSEIGNEMENTS GÉNÉRAUX

SUR LES DIFFÉRENTS PROCÉDÉS

POUR OBTENIR LE CLICHÉ EN RELIEF

POUR IMPRESSION TYPOGRAPHIQUE

Recommandations très importantes pour la bonne exécution du travail.

Nous pouvons faire le cliché sur zinc d'après trois procédés :

1° ZINCOGRAVURE
(GILLOTAGE)

D'après épreuves sur papier Chine à report, une Gravure sur pierre, une Autographie, une épreuve de Taille-Douce, etc.

Les épreuves sur papier Chine à report ou autographique doivent être envoyées *à plat* et non *roulées*, de préférence dans une petite boîte en carton, pour éviter d'être pressées l'une contre l'autre ; on préserve ainsi le report du maculage qui entraîne des retouches coûteuses ou un cliché défectueux. *Ce genre de cliché est toujours sans réduction de surface.*

Le prix de ce procédé varie entre 3 et 5 centimes le centimètre carré avec un minimum de 1 fr. 50.

Pour des minimums donnés *en même temps* et *par quantité*, il sera fait un prix *spécial*.

PLUS LOIN QUELQUES SPÉCIMENS

2° PHOTOGRAVURE

*D'après un Dessin à la plume sur papier blanc ou épreuve d'imprimerie,
Taille-douce, Cartes, Plans, Dessins d'anatomie,
Reproductions de gravures anciennes, avec toutes les perfections
de l'original. — Dentelles, Broderies ou Rideaux guipure
d'après nature.*

Ce procédé comprend *tout ce qui est au trait*, c'est-à-dire exempt de toute teinte de lavis ou ombres plates.

Les dessins au trait doivent être faits à l'encre de Chine bien noire, sur papier sans grain ou carton bien satiné.

Avec ces deux premiers procédés (zincogravure et photogravure), nous obtenons un relief important qui permet d'employer ces clichés même pour impression de journaux.

Les clichés en photogravure sont exécutés de *même grandeur* que les modèles ou *réduits de surface*.

Dans ce dernier cas, baser la réduction selon que le dessin est plus ou moins serré.

Lorsqu'il y a une réduction de surface, elle doit être indiquée en *centimètres* et *millimètres*, au dos ou en marge des dessins. Ceci est essentiel pour éviter les erreurs.

La réduction photographique étant proportionnelle dans les deux sens, il suffit d'indiquer la hauteur ou la largeur que doit avoir le cliché, mais ne pas fixer les dimensions dans les deux sens à la fois.

Exemple : Un dessin *carré* ne peut jamais devenir *rectangulaire* après réduction.

Pour les dessins sur papier bristol, à la plume, il est toujours important qu'ils soient faits *un tiers* plus grand au moins, afin que nous puissions les réduire photographiquement au format demandé.

La réduction, en resserrant le trait, lui donne plus de finesse.

Cependant la reproduction de même grandeur donne également d'excellents résultats.

Dans aucun cas on ne doit faire *un agrandissement* du dessin au trait. *C'est toujours défectueux.*

Dans la reproduction d'épreuves d'imprimerie, il faut bien observer que, si une impression noire sur papier blanc peut *très facilement* se reproduire, il n'en est pas de même des couleurs suivantes qui ne peuvent servir à la reproduction en photogravure :

Le *bleu*, quel que soit le papier sur lequel il est imprimé, ne peut se reproduire.

Le *noir* sur papier vert, rouge ou jaune ou toute autre teinte foncée.

Nota. — Nous envoyer les grands dessins autant que possible *enroulés* sur des tubes afin d'éviter les plis.

Prix : De 5 à 7 centimes le centimètre carré avec un minimum de 4 francs.

Pour les minimums par quantité et ne demandant qu'une même réduction, il pourra être fait un prix spécial.

Plus loin quelques Spécimens

Spécimen de Cliché typographique

Réduction d'une Composition typographique.

PHOTOGRAVURE B. DELAYE — LYON

Spécimen de Cliché typographique

Réduction d'une Composition typographique.

PHOTOGRAVURE B. DELAYE — LYON

D'après dessin au trait

PHOTOGRAVURE B. DELAYE — LYON

Spécimen de Cliché typographique.

D'après dessin au trait.

PHOTOGRAVURE B. DELAYE — LYON

D'après dessin au trait.

PHOTOGRAVURE B. DELAYE — LYON

Spécimen de Cliché typographique.

Reproduction d'affiche.

PHOTOGRAVURE B. DELAYE — LYON

Spécimen de Cliché typographique.

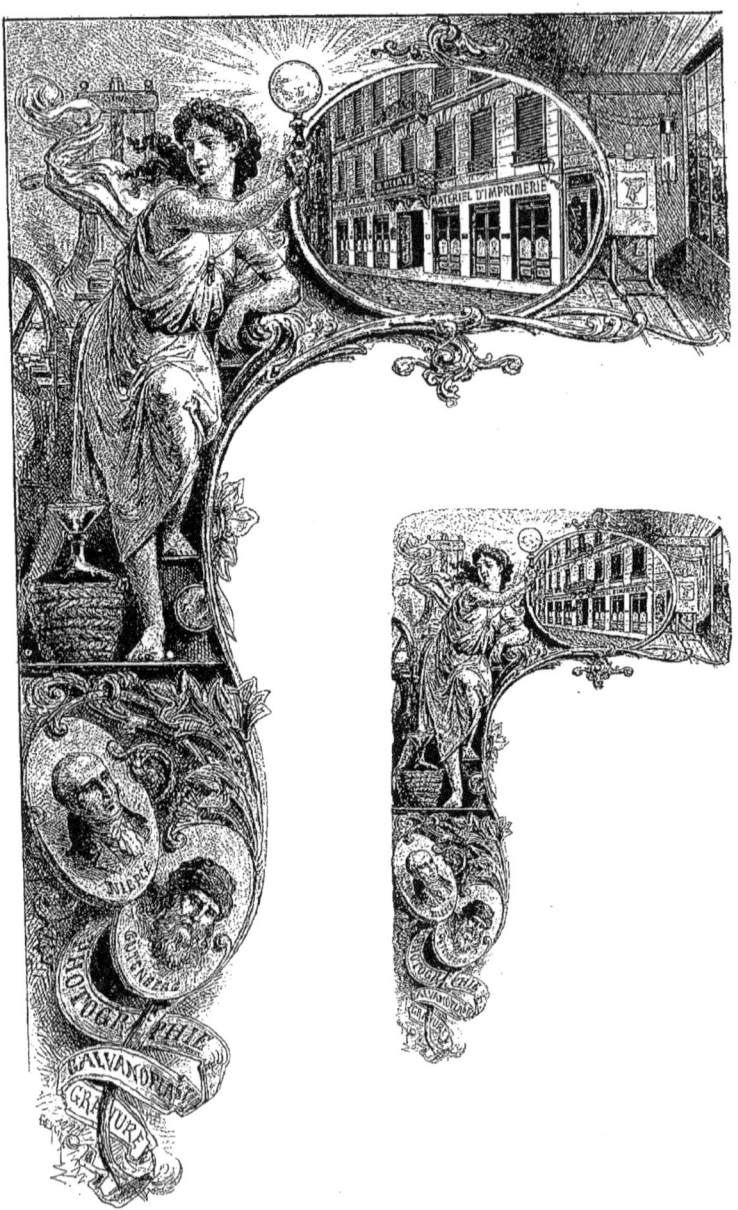

D'après dessin sur papier procédé
2 réductions de dessin

PHOTOGRAVURE B. DELAYE. — LYON

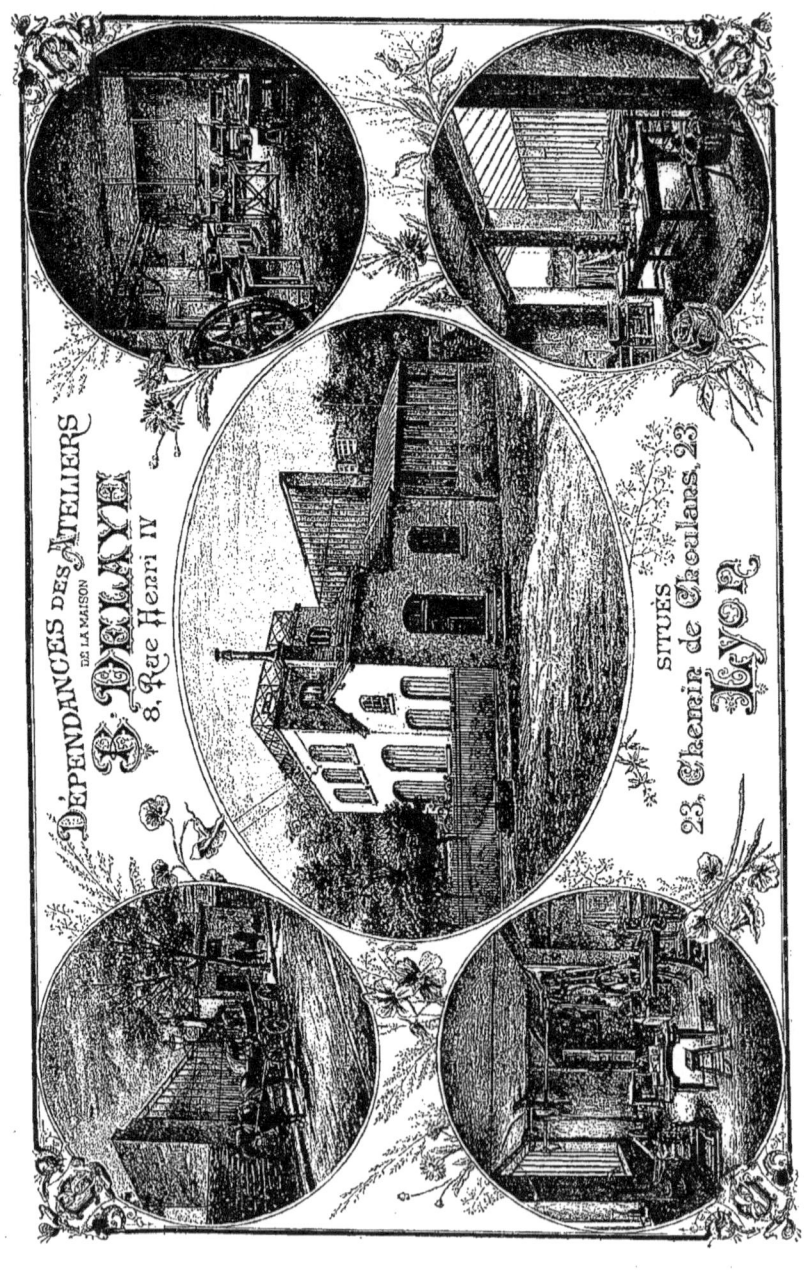

Spécimen de Cliché typographique.

Reproduction de Dentelles (d'après nature).

PHOTOGRAVURE B. DELAYE. — LYON.

3° SIMILI-GRAVURE

(OU DEMI-TEINTE)

*Ce procédé comprend tout ce qui n'est pas fait au trait :
Photographies, Dessins au lavis, Crayons, Aquarelles, Tableaux,
Objets d'après nature.*

La reproduction d'une photographie peut supporter un léger agrandissement, mais il est encore préférable de reproduire même grandeur ou de réduire.

Pour obtenir une reproduction d'après photographie, il n'est pas nécessaire de nous envoyer *le cliché négatif sur verre qui nous parvient souvent cassé*, une bonne épreuve photographique suffit.

La *simili-gravure* doit être tirée avec soin et ne peut être employée que pour les impressions de luxe.

Il est indispensable pour obtenir un bon résultat d'employer un carton bristol et blanc sans grain pour les dessins, lavis ou aquarelles.

Pour les dessins au crayon avec demi-teintes estompées, n'employer que le *crayon Conté*.

Les reflets brillants de la *mine de plomb* donnent de très mauvaises reproductions.

Le prix de la simili-gravure varie entre 15 et 25 centimes le centimètre carré selon les difficultés que présentent les originaux. Minimum pour le portrait 15 francs, autres sujets dont la surface n'atteindra pas 40 centimètres carrés, minimum 8 francs.

Pour des quantités de minimums, il pourra être fait des prix spéciaux.

Nota. — Les trois genres de clichés ci-dessus sont obtenus par la gravure chimique sur zinc et montés sur bois, pour être intercalés dans le texte.

Le zinc étant un métal s'oxydant *très facilement* et *très rapidement*, il est urgent de les tenir graissés et d'éviter après l'impression de les laver avec de la potasse. L'essence de pétrole est le meilleur produit pour enlever l'encre.

Vernis spécial pour éviter l'oxyde des clichés ; prix du flacon : 1 franc.

OBSERVATIONS PRINCIPALES

POUR

LE TIRAGE DES CLICHÉS EN SIMILI-GRAVURE

Le tirage des clichés en simili-gravure est TRÈS SIMPLE, ne demande pas ou peu de découpage sur papier, comme le nécessite la gravure sur bois, et ceci contrairement à ce que croient la plupart des conducteurs.

La mise en train ou découpage se fait avec une ou deux épaisseurs de papier mince, pas plus.

Les demi-teintes étant obtenues par des morsures ou retouches successives, la mise en train est faite d'elle-même sur le cliché.

Mais il est nécessaire :

1º D'avoir des rouleaux bien fondus en pâte forte ayant beaucoup de mordant.

2º Que le cliché soit bien de hauteur afin que la touche soit légère.

3º Du papier de bonne qualité et satiné, de l'encre à vignettes et siccative.

Pour les clichés à fond noir, charger fortement le fond.

PLUS LOIN QUELQUES SPÉCIMENS.

Spécimen de Cliché typographique.

Simili-Gravure d'après une Photographie de Victoire.

PHOTOGRAVURE B. DELAYE, — LYON.

Spécimen de Cliché typographique.

D'après une Photographie.

PHOTOGRAVURE B. DELAYE. — LYON.

Spécimen de Cliché typographique.

D'après une Photographie de Victoire.

PHOTOGRAVURE B. DELAYE. — LYON.

Spécimen de Cliché typographique.

D'après Photographie

PHOTOGRAVURE B. DELAYE. — LYON.

Spécimen de Cliché typographique

D'après une Aquarelle (de A. Point)

PHOTOGRAVURE B. DELAYE. — LYON.

Spécimen de cliché pour journaux à grand tirage (Actualités)

PHOTOGRAVURE B. DELAYE. — LYON.

PHOTO-LITHOGRAPHIE

La photo-lithographie permet à MM. les Lithographes de reproduire, à des prix modiques, des dessins ou gravures de même grandeur ou réduits.

En nous fournissant un bon original, nous pouvons remettre à nos clients des épreuves sur Chine prêtes à être décalquées sur pierre, en 48 heures.

Le prix de ce procédé est de 4 à 6 centimes le centimètre carré, plus 5o centimes par épreuve sur Chine.

Minimum 3 francs.

Pour des travaux importants, Prix spéciaux.

GRAVURE SUR BOIS

Ce mode d'illustration s'emploie toujours beaucoup, mais son prix élevé fait qu'il n'est employé que pour les travaux de luxe, ou les illustrations de catalogues représentant des machines ou outillages dont le mécanisme doit être très détaillé.

Son prix varie, selon le genre de gravure, de 5o à 7o centimes le centimètre carré.

Je possède un personnel spécial pour ce genre de gravure, avec application sur bois d'après photographie.

STÉRÉOTYPIE, GALVANOPLASTIE

La stéréotypie et la galvanoplastie ont pour but de reproduire en un bloc ou cliché, toutes compositions ou gravures *déjà en relief*, telles que compositions typographiques, gravures sur bois, clichés sur zinc dont on veut une quantité, etc., et destinées à de grands tirages, publications dans les journaux ou dépôts de marques de fabrique, etc.

Ces clichés, en matière de caractère ou en galvanoplastie cuivre, sont montés sur bois ou sur matière de la hauteur du caractère d'imprimerie et destinés à être intercalés dans le texte.

TARIF

CLICHÉS EN MATIÈRE DE CARACTÈRE TRÈS DURE

1° Montés sur bois, 1 centime le centimètre carré ;

2° Non montés, à biseaux ou à rainure 0,007 millimes le centimètre carré ;

3° Montés sur matière, 1 centime le centimètre carré, plus le poids de la matière à 1 franc le kilo.

Prix minimum d'un cliché monté sur bois ou non n'atteignant pas un décimètre carré : 1 franc le cliché.

Minimum du cliché monté matière : 1 fr. 50 le cliché.

Prix spéciaux pour les clichés remis par quantités

Le prix des corrections et modifications aux clichés ou galvanos est calculé d'après le temps passé pour l'exécution du travail.

PRISE D'EMPREINTES

La feuille in-8° de 16 pages. . .	7 fr.
— in-12 de 24 — . . .	8 50
— in-16 de 32 — . . .	9 50
— in-18 de 36 — . . .	11 »

Un matériel typographique joint à mes ateliers de clicherie me permet d'établir les compositions des clichés destinés à la publicité, à l'impression des sacs, etc.

TARIF DES CLICHÉS EN GALVANOPLASTIE CUIVRE

Galvanos montés sur bois : 2 à 3 centimes le centimètre carré.
Minimum 1 fr. 5o le cliché.
Par 5 clichés minimum : 1 fr. 25 le cliché.
Pour des quantités, il est fait des prix spéciaux.
Galvanos montés sur matière, prix à forfait.
Titres de journaux avec une grande épaisseur de cuivre, prix suivant les formats.

Notre installation électrique nous permet de livrer, dans des cas urgents, les galvanos en *huit heures*.

www.ingramcontent.com/pod-product-compliance
Lightning Source LLC
Chambersburg PA
CBHW071418220526
45469CB00004B/1327